河南省"十四五"普通高等教育规划教材

设计素描

高云 / 编著

清华大学出版社
北京

内容简介

本教材共分 6 章：第 1 章是课程概述，讲授目前国内设计素描教学研究现状以及本教材课程培养目标；第 2 章是工具的收集与体验，使学生认识并体验更多的工具，激发学生的学习兴趣并促使学生对创作进行主动思考；第 3 章是自然形态写生与表现，深化学生对自然形态的认识和理解，锻炼学生的刻画和提炼能力；第 4 章是人造形态写生与表现，旨在提高学生的观察、思考与表现能力，锻炼学生的逻辑思维以及创作过程中的联想、换位思考能力，培养学生的设计思维、材料表现和画面叙事能力；第 5 章是演化创作，通过 3 组训练，使学生意识到自己作为独立个体与他人的差异，进而建立自己的视觉语言系统；第 6 章是课下辅助训练，让学生在练习过程中逐渐巩固并提升速写记录能力。

本教材按照 128 课时设计，适用设计学类专业大学一年级素描课程教学，各校可根据具体课程与课时安排，自由组合本教材中所设计的练习开展教学工作。

本书封面贴有清华大学出版社防伪标签，无标签者不得销售。
版权所有，侵权必究。举报：010-62782989，beiqinquan@tup.tsinghua.edu.cn。

图书在版编目（CIP）数据

设计素描 / 高云编著. —北京：清华大学出版社，2023.11(2024.9重印)
ISBN 978-7-302-64952-6

Ⅰ.①设… Ⅱ.①高… Ⅲ.①素描技法－教材 Ⅳ.①J214

中国国家版本馆CIP数据核字（2023）第230773号

责任编辑：邓　艳
封面设计：刘　超　秦婉辰
版式设计：文森时代
责任校对：马军令
责任印制：沈　露

出版发行：清华大学出版社
网　　址：https://www.tup.com.cn，https://www.wqxuetang.com
地　　址：北京清华大学学研大厦A座　　邮　编：100084
社 总 机：010-83470000　　邮　购：010-62786544
投稿与读者服务：010-62776969，c-service@tup.tsinghua.edu.cn
质 量 反 馈：010-62772015，zhiliang@tup.tsinghua.edu.cn
印 装 者：三河市君旺印务有限公司
经　　销：全国新华书店
开　　本：210mm×285mm　　印　张：12.75　　字　数：203千字
版　　次：2023年12月第1版　　印　次：2024年9月第2次印刷
定　　价：66.00元

产品编号：089346-01

前言

21世纪以来，中国的社会环境发生了翻天覆地的变化，社会对于艺术设计专业人才的需求量越来越大，与此同时，艺术设计教育的语境也发生了变化。所以，我们必须重新分析艺术设计专业基础课程的教学现状并对其进行教学改革。譬如，对于设计素描，传统的教学方法以提高具象绘画和绘画技巧为主，但缺少对学生创造力的发掘，已经不再适应新的艺术设计专业的教育需求。

笔者在长期的设计专业教学实践中发现，高考前对素描技能的集中培训使一部分学生对学习素描的意义在认识上出现偏差，特别是应试思维和手头技巧的规训成为学生以后进行创造性脑力劳动的束缚和障碍。其实，"设计素描"在设计学相关专业人才培养方案中归属于专业基础课程群，教学对象为大学一年级学生，对于专业核心课程群的基础支撑意义重大。因此，本教材所涉及的理论和案例着重激发学生的内驱创造力，旨在使学生变被动训练为主动创作，通过输入交叉学科知识和精心设计习作练习，激发学生主动学习的兴趣；同时，为探索创新课程思政的建设方法和路径，设计以"文物"为创作对象的教学环节，使设计素描这门基础课程的课堂成为经典传统文化传播的场所，并提升学生的传统语言转换能力。本教材立足于新文科专业建设，在注重交叉学科知识导入的同时，将设计思维贯穿课程始终，旨在将其打造为开发大学一年级新生创造力的实验室，使学生尽早具备文化创意产业视野，从而为之后的专业核心课程学习打下坚实的基础。

本教材内容如下：第1章是课程概述，讲授目前国内设计素描教学研究现状以及本教材课程培养目标；第2章是工具的收集与体验，使学生认识并体验更多的工具，激发学生的学习兴趣并促使学生对创作进行主动思考；第3章是自然形态写生与表现，深化学生对自然形态的认识和理解，锻炼学生的刻画和提炼能力；第4章是人造形态写生与表现，旨在提高学生的观察、思考与表现能力，锻炼学生的逻辑思维以及创作过程中的联想、换位思考能力，培养学生的设计思维、材料表现和画面叙事能力；第5章是演化创作，通过3组训练，使学生意识到自己作为独立个体与他人的差异，进而建立自己的视觉语言系统；第6章是课下辅助训练，让学生在练习过程中逐渐巩固并提升速写记录能力。其中，第5章中"有关文学的拓展训练"作业案例，是在此书相关教学改革课题组成员王博纳老师的指导下完成的。

本教材是笔者近年来教学改革研究的阶段性成果。能够持续不断

地针对同一门课程进行深入教学理论积累和案例收集，首先得益于本书课题组成员之一的郑州大学美术学院视觉传达设计专业负责人王晓予教授的大力支持；其次得益于围绕该课程教学改革所获得的多项基金资助，在这里向这些项目的评审专家和立项机构表示感谢；编写过程中，笔者参考了相关专家、学者以及专业网站的研究资料，在此也向这些作者表示衷心的感谢。我还要感谢我的同事孟艺老师，其时她正在加拿大西蒙菲莎大学读博。我俩将本教材中与妇好鸮尊有关的教学案例合著成英文论文——*Fu Hao From the East*：*Between Chinese Traditions and Western Pop Cultures*，这篇论文被美国国家艺术教育协会（NAEA）大会采用，我们也在大会上进行了发言。此外，本教材作业案例的拍摄和图片修整工作均由我的研究生张莞璐、刘心源、孙瑞雪、冯馨仪、张雅楠、闫诗语、成乐乐、卢浩宇、秦婉辰完成。最后，由于笔者水平及时间有限，本教材难免存在疏漏和不妥之处，敬请各位老师、同人及广大读者批评指正。

编者

目录

第1章　课程概述 ·· **001**
 1.1　国内设计素描教学研究现状 ···················· 001
 1.2　本教材课程培养目标 ······························· 005
 1.3　教学课时分配计划 ·································· 006

第2章　工具的收集与体验 ······························ **007**
 2.1　非常规素描工具的收集 ··························· 007
 2.2　明度练习 ·· 011
 2.3　材质、肌理的表现 ·································· 014

第3章　自然形态写生与表现 ·························· **023**
 3.1　对植物的观察与表现 ······························· 023
 3.2　对肉类的观察与表现 ······························· 040

第4章　人造形态写生与表现 ·························· **054**
 4.1　对自行车的观察与表现 ··························· 054
 4.2　对文物的观察与表现 ······························· 073
 4.3　文物与空间的表现 ·································· 097

第5章　演化创作 ·· **121**
 5.1　有关声音的拓展训练 ······························· 121
 5.2　有关文学的拓展训练 ······························· 150
 5.2.1　练习1 ··· 150
 5.2.2　练习2 ··· 167
 5.2.3　练习3 ··· 173
 5.3　画面解析与重构训练 ······························· 174

第6章　课下辅助训练 ···································· **185**
 6.1　名画临摹 ·· 185
 6.2　日常速写 ·· 190

参考文献 ··· 195

第 1 章
课程概述

1.1 国内设计素描教学研究现状

1. 传统素描和设计素描

素描源于西方，其相对完整的理论和方法形成于 15 世纪文艺复兴时期的欧洲。素描是指使用相对单一的色彩表现对象的轮廓、体积、结构、空间、光线、质感等基本造型要素的绘画方法，是训练和培养学画者的造型能力和思维方式的重要手段。高水平的素描作品具有艺术审美价值，能够表达创作者的情感。素描是造型艺术的基本功之一。但是，目前在国内艺术设计类专业的传统素描教学中，更多倾向于追求模仿再现，因此在一定程度上忽视了主动性和能动性的培养，使得很多学生虽然具备很强的手眼协调能力和造型能力，却不能灵活地进行自我创作。设计素描是艺术设计类专业的基础课程，是为艺术设计类专业量身定做的。本课程对传统素描的教学模式和训练方法进行了一定修正：基于传统素描的造型能力的教学，同时着重对理性思维和创新意识的培养。诚如阿恩海姆所说："艺术设计不是对刺激物的被动复制，而是一种积极的理性活动。"传统素描是在有明确的描绘对象的规定下进行细致的观察和描写，进而提升洞察能力和造型能力，在此基础上赋予作品个人的思想和情感。传统素描更注重精神内涵，强调人的审美信息传达，目的是培养坚实的具象造型基本功和相应的审美能力，具有明显的人文色彩。设计素描则更注重适用性和功能性，其从形体结构入手，控制形体的本质特征，把形体的特性明朗化、本质化、秩序化与空间展示化，从而形成一种具有符号性的素描表达方式。这种表达方式综合了传统素描及现代素描的表现理念，在控制形体本质特征的基础上为设计服务。它既有设计草图的意味，也有设计创新的精髓，同时具备强烈的主观色彩。

2. 设计和设计素描

设计是指设计师有目标、有计划地进行技术性的创作与创意的活动。目前，对设计并没有一个统一的确切定义，因为"一千个人眼中有一千个哈姆雷特"，从事不同的设计行业的人都会拥有不同的想法。设计在某种意义上是一种创造活动，人类通过自身的劳动

创造物质财富和精神财富。现代主义认为，对给定的一个文本、表征和符号有无限多层面的解释可能性，这为当代设计指明了创新的思路。由此可见，设计人才的培养重点在于创新思维方面的提升。

设计素描理念在不断拓展和更新的同时，也促进了艺术设计的发展。设计素描与艺术设计的关系十分密切，二者相互依存、相互促进、相互制约、相互加强。设计素描是艺术设计中不可缺少的媒介和艺术语言。艺术设计的新观念反过来作用于设计素描，既丰富了设计素描的内容和艺术形式，也推动了设计素描的不断创新发展。在艺术设计的过程中，需要将头脑中的想法转变为可视化的信息，其间离不开设计素描的辅助，而设计素描也是对艺术设计的一种探索，设计素描需要关注艺术设计的设计目的和设计内容。设计素描教学正是为了培养优秀的设计人才而产生的，因此不可避免地会受到设计的特点和需求的影响。教学与训练是为了让学生在今后的设计活动中能根据各类设计的需要，有效地运用素描这种形式，传达、记录、转化视觉信息的结果，并以扎实的造型能力应对各类设计之所需。总结来说，设计素描的教学目的就是针对各类设计的需要，培养学生的主动性和创新意识。设计素描的每个教学环节都能够反映出设计的特性，在设计类专业的课程体系中起到承上启下的重要作用。设计素描在重点培养学生的创新意识与创意思维的同时，也在训练他们从不同的设计视角出发观察和体验事物，将设计思想融入素描创作，最终实现从"形"到"意"的嬗变。

3. 设计素描的教学创新

设计素描是培养学生从形象思维到逻辑思维再到抽象思维转化的基本途径。本课程教学旨在使学生能够按照自己的想法有目的、有方向地进行表现创新，有效地挖掘和开发学生的空间意识，体会形体组合的美感，引导学生发现自身的优势与问题，培养学生的自主学习习惯和创造性思维能力，为之后的艺术设计专业学习打下良好的基础。设计素描的教学创新主要包括以下方面：

（1）光、影在设计素描教学中的使用。在设计素描的教学中，可以通过感受光、影的节奏，注重其形态蕴含的意象性，将光、影的节奏美感转变成一种视觉感受。因此，不仅仅要把光、影作为一种技法考虑，还要通过主观理解光、影表达内心世界。在造型艺术的活动中，欣赏性的绘画艺术和实用性的设计艺术对于视觉形态的意象传达是无限的。我们不难发现，设计素描中的光、影总是那么神奇，它能使平淡无奇的画面变得更有意味。虽然光、影常常被用

作绘画写实性素描的重要表现技法，但是光、影在设计素描中也可以有一席之地。目前设计素描的教学需要推进，也就是唤醒学生的主动创作欲望。主动创作要求学生能够通过观察生活物象而获得灵感，进一步发挥想象力。所以，建议学生去自由地寻找并用拍照的方式记录生活中的光、影，学生在细致地观察生活以后，就不难发现生活中存在许多独特的、富有韵律感的光、影线条和明暗分割，从而获得丰富的想象力和灵感。学生通过和教师交流就会发现，生活中有趣的线条和色块，不同角度、不同亮度的光，都会给人带来不同的感受。通过以上教学实践，学生能够有意识地再造光、影语言，激发能动性，进行个性化的创作，提高创作信心，进而唤醒主动创作欲望。总的来说，设计素描教学是寻求一种审美思维的主观设计与表达。学生通过主动探寻光、影中的线条、色块和提炼某种符号化的抽象语言，无时无刻不在传递自己的理想和情感。有光的地方就会存在阴影，光、影在生活中几乎无处不在，而这种随处可见的光、影构成，无疑会激发学生的创作欲望。

（2）"互联网＋"背景下的设计素描教学。传统的教学模式将师生关系划分得过于清晰，导致二者关系紧张，甚至"对立"。而采用"互联网＋"的教学模式，可以从根本上转变教师和学生的"对立"关系：教师从知识传授的主导者变为引导者；而学生将转变为课堂活动的主体，教室也将会成为师生学习交流、答疑解惑的重要场所，有助于改变传统课程"教与学"的授课方式。当学生能够在一定程度上主导自己的学习时，他们便会产生浓厚的兴趣，然后以兴趣为导向，深入研究自己感兴趣的专业知识，逐步培养自主学习的良好习惯，进一步提高自主学习的能力。借助互联网优势，设计素描的课程教学可以进一步发挥创意性较强的学科优势，采取线上理论与线下实践相结合的教学设计，有助于开发学生的创意思维。通过线上创意理论学习来提升学生的创意思维，同时结合线下的实践教学，实现与主干课程教学思路相一致，有助于主干课程教学对学生创意思维和创新能力的培养。

（3）素材选择对设计素描教学的影响。当代艺术教学的特点就是抛弃了传统教学的封闭性，它反对用单一的、固定不变的逻辑、公式或原则以及普遍的规律说明和统治世界，主张变革和创新，强调开放性和多元性，并容忍差异。在这种后现代艺术思潮的影响下平面设计的设计素描教学形成了新教学目标：培养和提升学生的设计造型能力、创造意识和理性思维。

（4）工具使用方面。初级阶段的教学，通过让学生体验不同的

工具材料，使他们发现不同材料的表现美感。根据教学课题限定工具的运用，能够让学生理解并掌握各种素描工具和表现语言。随着教学的深入，不再限定素描工具材料的使用，让学生随意发挥。

（5）思维培养方面。借助现代图像和计算机软件对图像的处理来拓展学生的视觉思维，帮助他们寻找契合自己的视觉表达方式。实践表明这有助于提高学生的主动创作欲望。

艺术设计中的创意思维，是指运用科学系统的思维方法与独特的观念，突破具象思维、逻辑思维与惯性思维对艺术设计创造所产生的限制与束缚。作为高等学校艺术设计专业的基础课程，设计素描在教学过程中应该重视唤醒学生的主动创作欲望、培养学生的理性思维和创新意识。

在设计素描的创新性教学中，要将传统素描教学方式和现代素描教学方式进行一定整合。在设计素描课程教学中，让传统素描方式的教学占比三分之一，让造型和形体构成实验占比三分之二，可达到从"形"到"意"的转变。首先是观察和体验，德加说过："素描画的不是形体，而是对形体的观察。"艺术来源于客观世界，没有对客观事物的观察就不会有对它们的内在体验。传统的素描教学使得学生大多"见山是山，见水是水"，缺乏对事物的主动思考和领悟。因此，设计素描的教学要让学生在细致观察的基础上对事物进行不同视角的观察，运用局部观察、俯视、仰视甚至在物体内部观察，使学生从司空见惯的事物中发现艺术规律。其次是思考和重构，亚里士多德说过："心灵没有意象就永远不能思考。"思考的过程正是基于对事物的再观察以及对其内在体验感所产生的设计意象。这种设计意象来源于对各类图像的大量积累，当到达一定的程度时，人们就会在无意识中对图像进行反复思考和信息重组，进而跨越物体"形"的表象，揭示其内在联系。学生已经能够初步掌握抽象概括的能力，这为培养创新意识打下了基础。

适当淡化对传统美术技巧的教学，融入设计意识，实现素描教学的转型。这样的教学方式能够使设计学专业的学生在构图中有创意的人数明显增加，而对技法的教学可随着学生水平的提高逐渐予以调整，从而循序渐进地让学生对造型结构具有更加深入的理解。教师在讲授技法的同时向学生分析不同时代的审美追求，同时在素材选取、引导学生自我创作的过程中培养学生的主动性、能动性和创新的意识。素描教学方法与手段的实施可归纳为六个"结合"：理论与实践相结合，课内与课外相结合，校内与校外相结合，习作与展评相结合，多媒体与板书相结合，讲授与自主

学习相结合。

以上多种教学方法与教学手段的灵活应用，能够使教学效果获得显著提高，从而充分培养学生的兴趣。比如在教学互动环节，互相品评作品就是鼓励学生主动思考、相互启发、取长补短、总结经验的一个可行方法。先进行传统绘画技艺的学习积累，再步入设计创意思维造型的学习，二者合一的造型训练才是相对完整的。高等美术院校以及设有艺术专业的高校对素描教学长期实践，不断探索，除了培养学生的造型能力，还会主动将理解、认识、想象、表达与创作结合起来，形成一整套素描教学的理论。

作为设计学科的一门基础课程，设计素描的改革和创新关系到全国开展艺术设计教学的院校。在教学实践中不断地发展与完善自己的教学体系，不断地改革教学方法，融入现代教学方式和教学体验，有意识地发扬美学思想和审美价值，注重创新，才能够形成教学相长的局面。

1.2 本教材课程培养目标

传统素描的教学工作注重对学生造型能力的培养，往往设有大量的写生和基本功技法的训练，希望学生能够尽可能还原物体形象，但这在一定程度上使学生的绘画行为处在被动地位，忽略了素描的思想性及创造性。作为现代素描的教学核心，设计素描在教学改革方面做出了很多创新举措。本教材在继承传统素描的造型能力培养的基础上将教学比重进行重新分配：对学生造型能力的培养依然是必须进行的基础教学内容，但同时将更大一部分比重放在对思维和创新意识的培养方面。

因此，本教材所涉及的理论和案例着重激发学生的内驱创造力，旨在使学生变被动训练为主动创作，通过输入交叉学科知识和精心设计习作练习，激发学生主动学习的兴趣；同时，为探索创新课程思政建设的方法和路径，将以"文物"为代表的优秀传统文化符号作为创作对象的部分习作，使设计学基础课程的课堂成为经典传统文化传播的场所，并提升学生的传统语言转换能力。不同于以培养写实结构绘画技能为目的的传统设计素描，本教材立足于新文科专业建设，在注重交叉学科知识导入的同时，将设计思维贯穿课程始终，旨在将其打造成开发大学一年级新生创造力的实验室，使学生尽早进入文化创意产业的大背景视阈，从而为之后的专业核心课程学习打下坚实的基础。

1.3 教学课时分配计划

使用说明：本教材按照 128 课时设计，适用设计学类专业大学一年级素描课程教学，各校可根据具体课程与课时安排，自由组合本教材中所设计的练习开展教学工作。

课时分配计划

章 节	课程名称	课 时
第2章	非常规素描工具的收集	4 课时
	明度练习	4 课时
	材质、肌理的表现	4 课时
第3章	对植物的观察与表现	8 课时
	对肉类的观察与表现	8 课时
第4章	对自行车的观察与表现	4 课时
	对文物的观察与表现	16 课时
	文物与空间的表现	16 课时
第5章	有关声音的拓展训练	16 课时
	有关文学的拓展训练	24 课时
	画面解析与重构训练	24 课时

第 2 章 工具的收集与体验

艺术语言和工具的使用有着密切的关系。从某种意义上讲，使用不同的工具会产生不同的艺术语言的形态和视觉样式，工具是造型表达的重要媒介。通过购买或者搜集日常生活中的一些事物，学生可以接触众多的非常规素描工具。合理运用这些工具能够在一定程度上锻炼学生的创新思维能力；尝试广泛使用不同的非常规素描工具，能够训练学生的综合表现力。表现角度单一和视觉思维狭窄是传统教学存在的一大问题。作为设计学科的设计素描在教学中不能只停留在追求表现真实的层面，否则会导致教学工作与设计专业衔接不紧，甚至相脱节。要在素描工具的选择方面让学生发挥主动性并进行体验，然后随意发挥，他们才能够创造出独特的视觉语言。

2.1 非常规素描工具的收集

【教学目的】

通过使用非常规素描工具，学生可以打破传统的艺术创作模式，激发创新思维。这种做法鼓励学生探索和实验，从而开发出独特的艺术表现方法。使用不同于传统的素描工具，可以帮助学生从新的角度观察对象，改变传统的视觉表达方式，从而增强他们的观察力和表现力。非常规的方法可以帮助学生打破固有的思维定式，鼓励他们自由表达自己的想法和情感。这种自由的创作过程可以增强学生的自信心和自我表达的能力。

【讲授内容】

在设计素描的教学过程中，素描的工具材料不再被限定在有限的种类之内，教师要让学生根据自己的想法去寻找更多的工具材料。这种自主性更强的训练方法可以使学生在素描学习中的紧张情绪得到放松，对素描产生浓厚的学习兴趣和表达的冲动，也可以使学生的创造力得到更大程度的发挥。

【练习要求与案例】

练习要求：尽可能选择多种工具。

练习尺寸：4 开纸。

练习数量：不同主题数张。

练习时间：4 课时。

非常规素描工具的收集练习作业，如图 2-1～图 2-9 所示。

选择海螺、树枝这样的工具，是学生仔细观察自然造物结构的开始，至少，这些从海边带回来的纪念品不再只是摆设，将成为他们创作的工具。

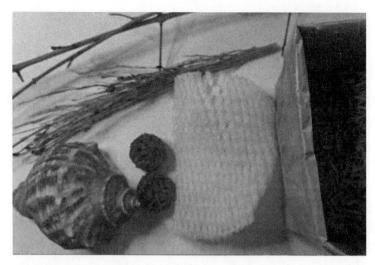

图 2-1　作业案例（左昭睿）

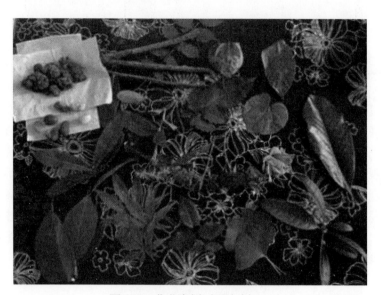

图 2-2　作业案例（王玲杰）

图 2-3　作业案例（侯亚欣）

图 2-4　作业案例（谭俊杰）

图 2-5　作业案例（李晶晶）

从学生收集到的工具来看，他们已经避开了画材店里能够买到的寻常材料，开始在户外或厨房中寻找可以使用的工具。

图 2-6　作业案例（王延辉）

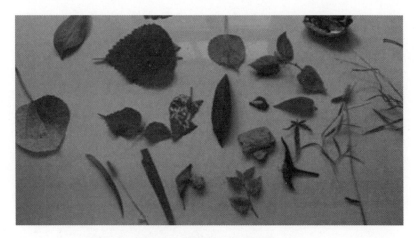

图 2-7　作业案例（龙雪晴）

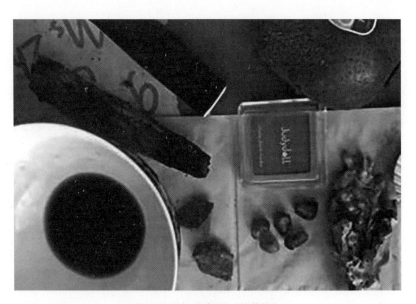

图 2-8　作业案例（姜紫娴）

很明显这些作业不是在校园里完成的，而是居家学习的结果。线上线下混合教学既是对前期教学改革成效的检验，也对教学工作提出了更高、更新的要求。

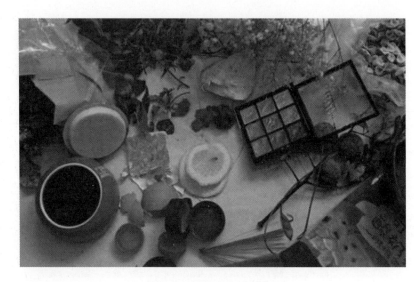

图 2-9　作业案例（李焰钊）

2.2 明度练习

【教学目的】

在画作的情绪表现中，明度起到了主导作用：亮调向人传达开朗、乐观的情绪；浅灰调则比较轻柔；中灰调更偏向于理性和冷静；深灰调代表着成熟稳健；重色调偏向于凝重质朴。在设计素描的训练中，通过明暗对比可以塑造出画面的空间感，合理的明暗对比可以使画面统一和谐。将搜集到的工具按照明暗纯度进行排列，可以让学生在练习过程中学会控制和把握明暗对比的调性，进一步认识色彩的视觉呈现规律。

【讲授内容】

传统的明度练习所使用的工具大多是传统的纸张和各种颜料，练习过程相对比较枯燥；而让学生在明度练习的过程中注重观察使用日常生活中的物品，将物品按照明暗纯度进行排列，可以激发学生的学习兴趣，帮助学生进一步理解明度的变化，提高学生对于周围事物明度的感知。

【练习要求与案例】

练习要求：选择若干种工具和材料，进行明度练习。

练习尺寸：自由。

练习数量：多种工具或材料，不限数量。

练习时间：4 课时。

明度练习作业案例，如图 2-10 ～图 2-15 所示。

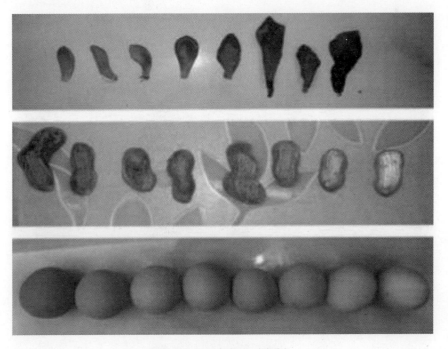

图 2-10　作业案例（陈爽）

这些作业案例与传统素描教学的明度练习完全不同,看起来很朴拙,但这正是学生观察生活所得到的真切体验。在此之前,他们也许从未在意过鸡蛋表面是有明度阶梯变化的,也不会注意到果实从青涩到成熟经历了多少明度的变化。

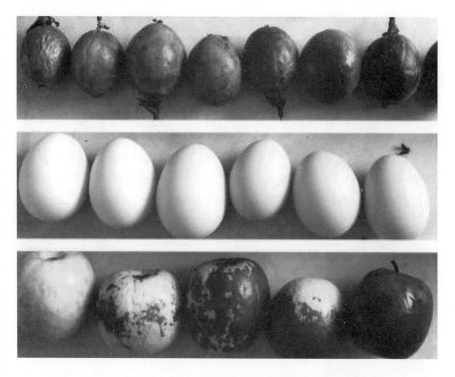

图 2-11　作业案例(左昭睿)

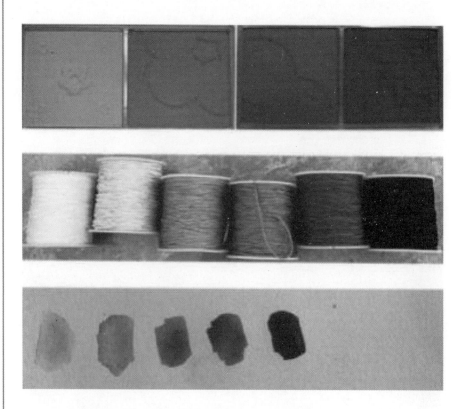

图 2-12　作业案例(张鑫鑫)

常见的花瓣、剥开的洋葱都可以成为明度练习的材料。

图 2-13　作业案例（张宁）

不同面料之间的明度比较。

图 2-14　作业案例（陈阳）

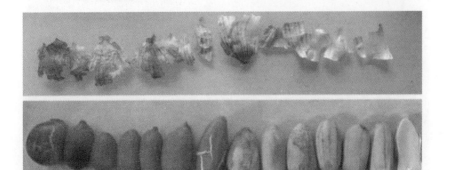

图 2-15　作业案例（郭耀辉）

2.3 材质、肌理的表现

【教学目的】

学生对所搜集的非常规素描工具材料在某种介质上所呈现出来的材质和肌理进行观察和分析,同时将其和常见的材质、肌理进行对比处理,寻找它们之间的联系和区别,进行视觉思维训练。这一方面能够帮助学生突破原有的观察事物和理解事物的角度和方式,另一方面能够激发学生的兴趣并促使学生对创作进行主动思考,从而培养学生的开放性思维和创新性思维。

【讲授内容】

对于设计素描的教学方式,应该尝试从设计教育的观念着手进行探索,在视觉形态的教学中,尝试从不同角度、不同层面、不同方向的观察入手,针对学生的开放性、创新性和扩散性进行思维训练。让学生使用更多种类的非常规素描工具材料在不同介质上呈现不同物体表面的材质和肌理,观察和体验不同非常规素描工具呈现出来的材质和肌理的联系和区别,从而进行视觉思维锻炼——通过对相互之间有联系和区别的事物进行联想的方法,提升学生对事物进行横向与纵向的全面分析的能力。

【练习要求与案例】

练习要求:在生活中选择自己感兴趣的材质,尝试用适合这种材质的工具与手段进行表现(可使用摄影的方法获取表现对象)。

练习尺寸:6cm×6cm。

练习数量:3～5种不同的肌理与材质。

练习时间:4课时。

材质表现练习,如图2-16～图2-35所示。

通过仔细观察日常生活中的细节,学生发现厚重的颜料在色彩和纹路上可以用来表现冰激凌的外观质感。

图2-16 作业案例(程芷珊)

图 2-17　作业案例（付余）

图 2-18　作业案例（闫少奇）

图 2-19　作业案例（程乐乐）

鹅卵石与破碎贝壳虽然形状各异，但在排列方面有异曲同工之妙。

图 2-20　作业案例（徐欣华）

仔细观察水面波纹，可以发现阳光照射下的水面能够通过反光的塑料进行表现，即线条的形状和一圈圈的波纹如出一辙。

图 2-21　作业案例（王仪巍）

在一定的光线下，干枯的树皮与锡箔纸的颜色非常接近，而开裂的树皮与锡箔纸的折叠纹路也很相似。

图 2-22　作业案例（董子奇）

图 2-23 作业案例（杨倩柔）

图 2-24 作业案例（宋嘉妮）

纸胶带被撕成不同的形状，经过一定的排列组合，再加上一定的色彩涂抹，可以呈现出与日常生活中木制家具上的漆皮开裂一样的视觉效果。

图 2-25 作业案例（任伟）

斑驳的树皮和先折叠再手撕的瓦楞纸在形状上比较相像，在瓦楞纸的周边用铅笔手绘的方式可以表现出类似树皮上的阴影效果。

用皮革纹理表现水面波纹，是学生对不同材质的通感练习。学生可在不同的材质间捕捉到相似的光影与质感。

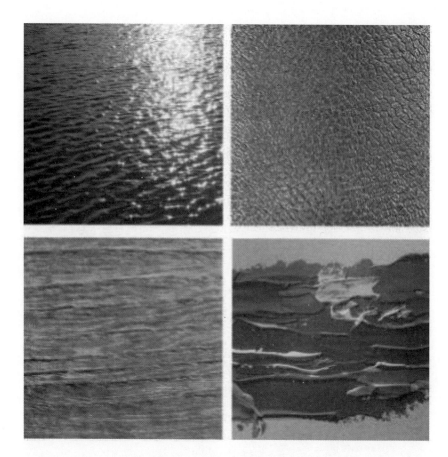

图 2-26　作业案例（臧静薇）

红豆与花椒是两种完全不同的材质，但二者有相似的肌理。

撕开的纸纹带给人的视觉感受有点儿像树皮。

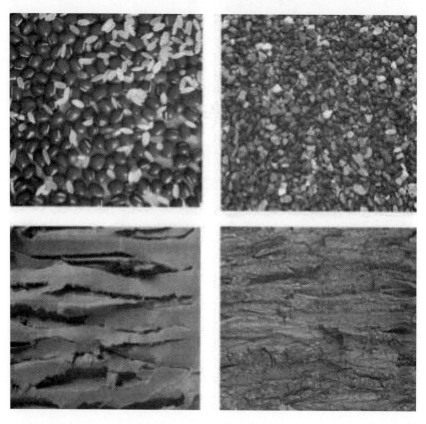

图 2-27　作业案例（易晓景）

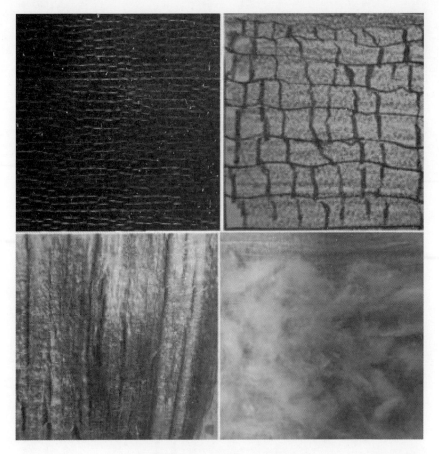

图 2-28 作业案例(杨家伦)

剥开的葱叶内部有一种类似棉絮的质感,可直接用棉花表现其肌理特点。

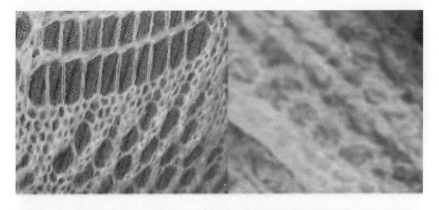

图 2-29 作业案例(徐颖雯雪)

切开的海带丝与扯乱的磁带，白色的雪山与面粉，这些有趣的对比图片展示出学生的观察力与想象力正在被一点点激活。

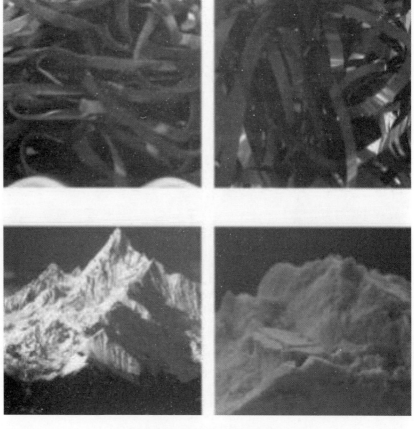

图2-30　作业案例（左昭睿）

吐司与海绵擦，纳豆与蚕茧，它们虽然是不同的材质，但有着相似的肌理。这是学生仔细观察身边事物的结果。

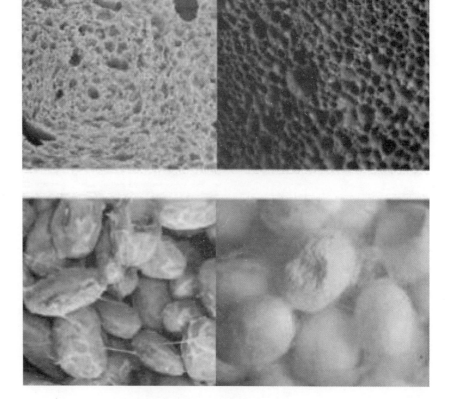

图2-31　作业案例（王延辉）

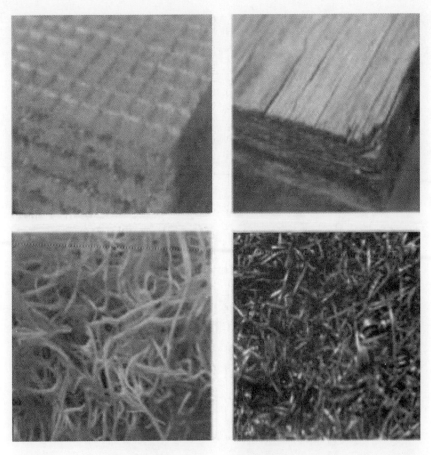

图 2-32　作业案例（黄文泳）

直接用威化饼的截面表现木板的肌理，虽然缺少了加工表现的环节，但能看出学生对自己周边的事物逐渐观察入微。

图 2-33　作业案例（杨子毅）

在不同光线下观察，树皮与岩石、墙体与路面，在纹路和色彩方面存在一定的相似性。

在俯视角度下,凌乱干枯的草坪与不规则摆放的铁丝具有相同的纹理;年久失修的路面的局部和破碎的玻璃也存在相近的形状排列;树的年轮和漩涡状线绳存在同样的圆形分布。

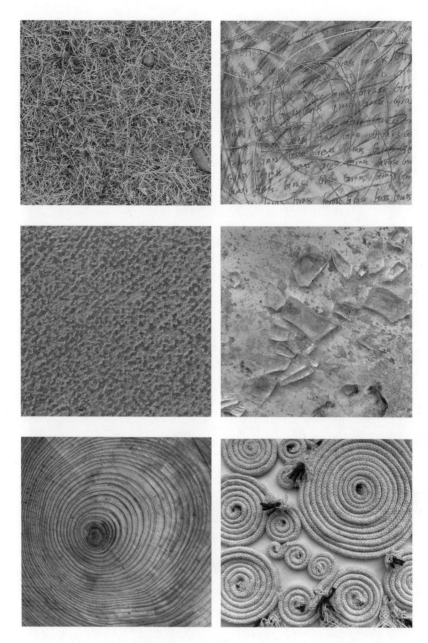

图 2-34 作业案例(方蕾)

图 2-35 作业案例(薛成玉)

第 3 章
自然形态写生与表现

自然形态是指在自然法则下形成的不以人的意志而改变的各种可触摸或可见的形态,而对自然形态的写生与表现需要从不同的视角展开细致的观察,深入剖析自然形态,然后用艺术创作的手法进行描绘。通过描绘自然形态,不仅可以深化学生对于自然形态的认识和理解,还可以锻炼学生的刻画和提炼能力,使学生的审美能力、观察能力和创作能力在训练的过程中得到大幅提升。

3.1 对植物的观察与表现

【教学目的】

相较于动物,植物具有更稳定的状态,但在写生过程中其姿态与结构仍然会随着时间的变化而发生改变。因此对于植物的生理结构以及生长规律的认知,在自然形态写生的过程中显得尤为重要。如何起稿,如何在塑造的过程中针对不同结构选择不同的表现手法等,对学生的观察能力与思维能力有着较高的要求。因此加强对植物的观察与思考,可以帮助学生摆脱以常规几何体和明暗层次先行起稿塑造的思维定式,帮助学生摆脱"准确描绘便等于真实"的惯性思维,使学生在观察与理解中有分寸、有重点地对物体的局部形态特征选择合适的材料进行夸张化处理;同时在塑造过程中对植物生长这种变化因素进行全过程的思考与把握,以培养学生在创作过程中的全局性思维。

【讲授内容】

在向大师学习素描时,可以采用师生一起讨论的方式来分析大师富于个性化的视觉语言系统。这些艺术家在素描创作中所涉及的研究范畴、内容选择、技法特点、线条风格等元素,不仅决定了他们的艺术创作成就和一定时期内的构成思维、表现习惯,还体现了他们所处时代的审美特征和内在的艺术精神。我们要体会大师作品中的情绪表达,并尝试探索情绪表达与视觉呈现之间的关系。此部分的学习强调对学生内在的原发创造力的培养,如何创造性地表达个体对表现对象的观察结果至关重要,可以使学生明白作为独立个体存在的自己,培养创造力就是为了风格的养成,是自己日后的设计行为和结果有异于他人的根源所在。一些著名大师的素描作品,如图 3-1 ~ 图 3-5 所示。

【练习要求与案例】

练习要求:从走近大师开始,了解大师对植物的不同艺术表现。
练习尺寸:4 开纸。
练习数量:不同主题数张。
练习时间:8 课时。

鲁本斯的素描是大师素描中的典范。本教材选取这张素描范例的目的并不是让学生去模仿大师的笔触，而是引导学生感受画面中风的力量，以及无形的风在画面中所散发的情绪张力。

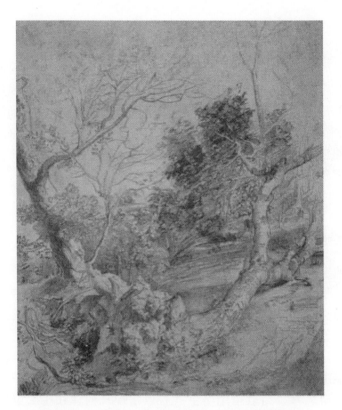

图 3-1　《树》([比利时] 彼得·保罗·鲁本斯)

这张素描中并没有梵高惯用的旋转式短线条，我们期望学生能从这张素描习作中找到梵高的观察角度和表现焦点。

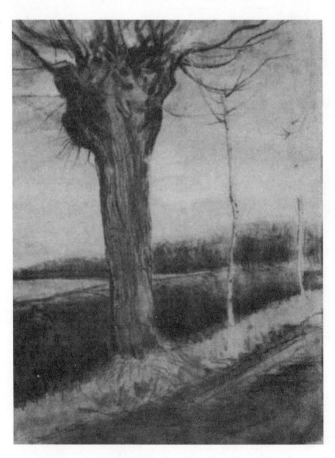

图 3-2　《波拉德柳树》([荷兰] 文森特·梵高)

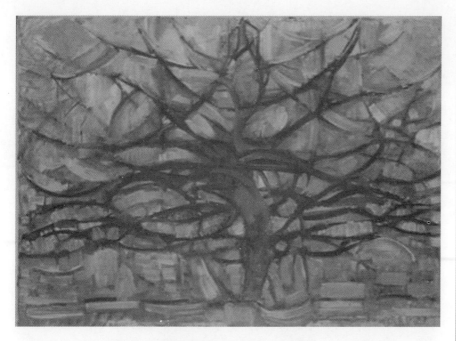

图 3-3 《树》（[荷兰] 彼埃·蒙德里安）

这幅画中的灰树是由高度抽象化的图形组成的，学生可关注其树枝与树枝、树干与树枝之间的造型关系。我们希望学生通过这张范例能够思考如何把不同元素合理、统一地安排到画面之中，并达到丰富多变而有条不紊的效果。

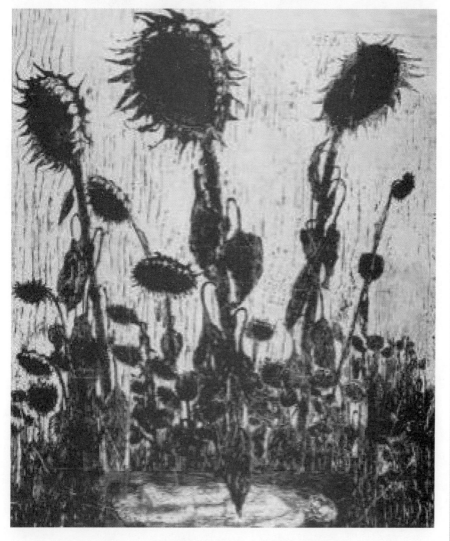

图 3-4 《向日葵》（[德国] 安塞尔姆·基弗）

作品中的向日葵顶天立地，呼之欲出，仿佛将作品之外的人置于一个微观世界，希望这张范例能够启发学生重新思考人与自然的关系。

图 3-5　《植物》（[法国] 盖伊·巴东）

植物的表现练习作业案例，如图 3-6～图 3-30 所示。

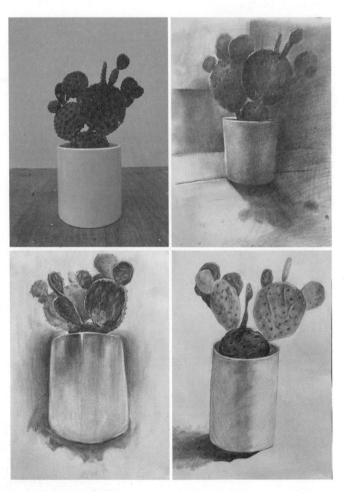

图 3-6　实物与训练前的作业

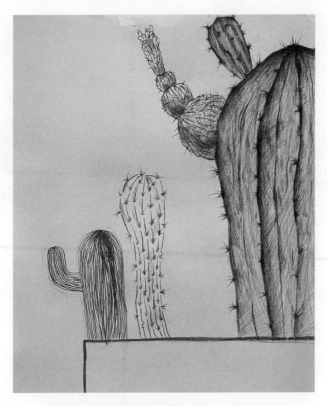

图 3-7 观察训练后的作业案例（商雨琪）

在赏析完一系列的大师素描作品之后，学生的习作在构图上发生了极大的改变，不再局限于高考前稳定的三角构图。

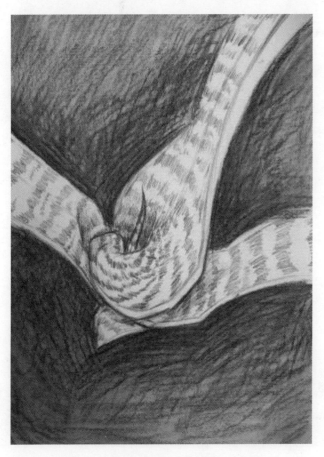

图 3-8 观察训练后的作业案例（陈阳）

这张习作构图独特，作者在观察了整棵植物之后，选择从局部入手，抛开铅笔排线的束缚，完全以表现个人感受为主。

从这张习作中可以看到，学生观察事物的角度发生了改变——学生发现了事物不同的样子。

图 3-9　观察训练后的作业案例（郭洪莉）

在这张习作中，学生以俯视的角度观察仙人球，提取了仙人球棘刺丛生的特点并将其呈现在画面中，通过对单一元素的重复排列达到了强烈的视觉效果。

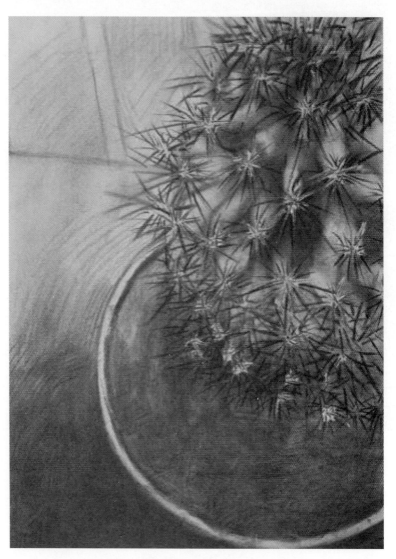

图 3-10　观察训练后的作业案例（龙雪晴）

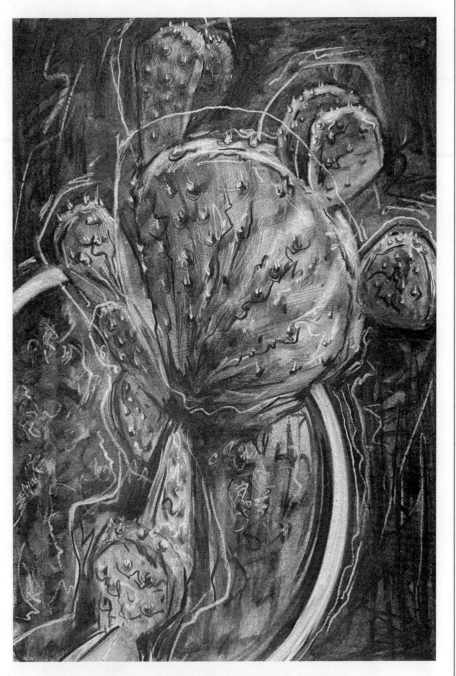

图 3-11 观察训练后的作业案例（何佳欣）

这张习作采用俯视的角度观察仙人掌的形态，肉质茎旁逸斜出，体现了其恣意张扬的生命力。

这张习作将仙人掌的局部放大，仙人掌的刺也被描绘得更加锋利尖锐，突出表现了仙人掌"刺手"的特点。空白背景使前面的仙人掌更加突出，同时也拓宽了观赏者的想象空间。

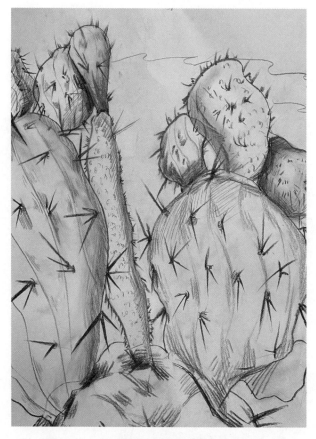

图3-12　观察训练后的作业案例（王睿妍）

刺是仙人掌茎上最重要的器官，这张习作中的仙人掌通过刺的伸展、弯折来表达一种与人亲近的渴望，寄托着作者奋发向上、百折不挠的人生态度。

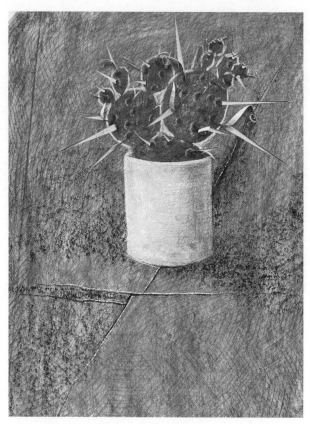

图3-13　观察训练后的作业案例（张文博）

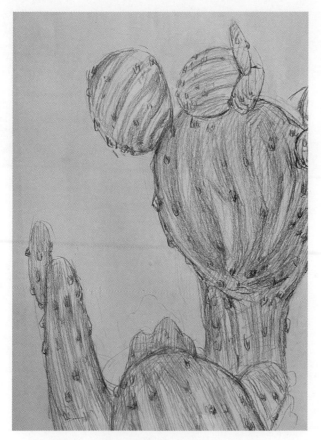

图 3-14　观察训练后的作业案例（刘基源）

这张习作运用白描的手法表现了仙人掌柔美的一面，同时也融入了作者的个人情感。

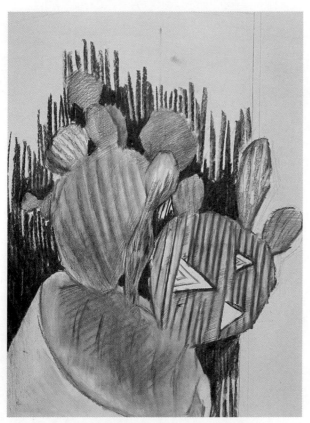

图 3-15　观察训练后的作业案例（吴姿锌）

这张习作通过仙人掌表现了作者当时不安的心境，多变的线条与相对夸张的几何体形成了鲜明对比。

这张习作以简明的线条表达了生长中的仙人掌的线条感和力量感。作者从一个比较独特的角度出发观察仙人掌：用点代替刺，用相互连接的线代替刺之间的关系，简化了整个仙人掌的形象，使画面富于节律之美。

图 3-16　观察训练后的作业案例（安琳琳）

这张习作从侧视的角度出发，借助水墨对比的技法，表现了仙人掌的自由生长。

图 3-17　观察训练后的作业案例（冯诗扬）

图 3-18　观察训练后的作业案例（廖松禹）

这张习作展现了由三棵长满尖刺的"人形"仙人掌包围的画面，透露出压抑的气氛，营造了一种在众人凝视之下的紧张感。

图 3-19　观察训练后的作业案例（仙子钰）

这张习作以传统的白描线条展现了仙人掌生长有序的特点，给人一种宁静美好的感觉。

这张习作选取仙人掌的局部进行创作，在塑造过程中用大量的勾勒笔法描绘仙人掌扁平的身体和让人不敢触摸的尖刺，体现了作者作画时的孤寂心境。

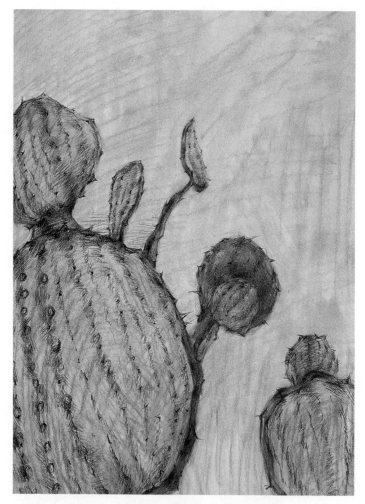

图3-20　观察训练后的作业案例（沈煜钧）

这张习作采用侧视的角度，把仙人掌的硬朗气质和它带给观者的压迫感展现出来，细线的交织更加突出它的锋利与坚韧，带给观者一种"可远观而不可亵玩"的感觉。

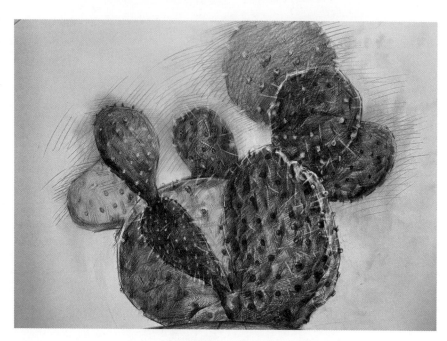

图3-21　观察训练后的作业案例（侯亚欣）

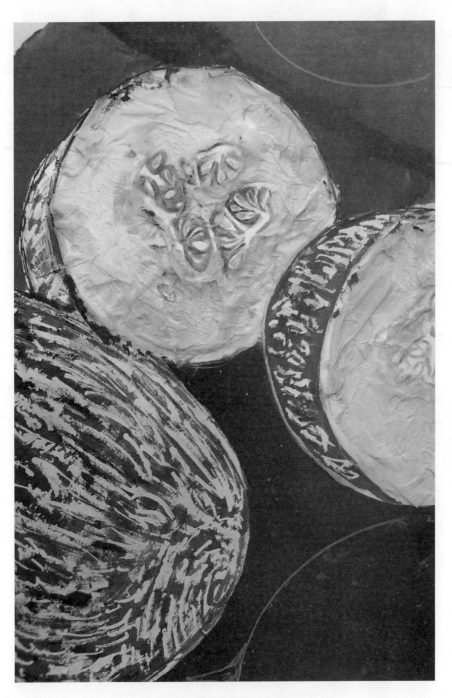

图 3-22　哈密瓜的表现练习（谭恺菁）

这张习作中，作者在创作时思考从外观到触觉上如何表现哈密瓜的质感：用留白胶和墨水相结合表现哈密瓜凹凸不平的外皮，柔软的纸巾和绵软的哈密瓜果肉之间也有着微妙的联系。

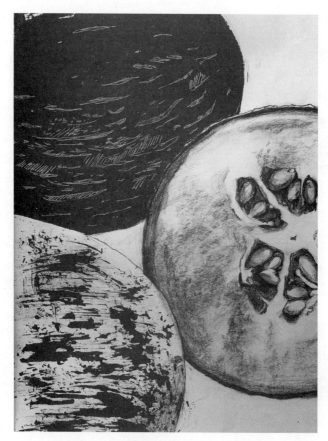

图 3-23 哈密瓜的表现练习（佚名）

这张习作选择了哈密瓜的截面进行表现，用黑白色彩的对比和金色粉状材质着重刻画了哈密瓜的籽和周围的果肉纹路，带给人一定的视觉冲击。

图 3-24 哈密瓜的表现练习（佚名）

这张习作主要选取哈密瓜的蒂部进行着重表现，使用白色颜料勾勒出瓜的纹理，画面中黑白色彩的对比较为细致地刻画了哈密瓜的表皮纹样。

图3-25　哈密瓜的表现练习（佚名）

作者从哈密瓜的外形和切面中获得灵感，采用油画棒、墨水等材料绘制了这张习作，突出表现了哈密瓜的甜味和质感。

图3-26　哈密瓜的表现练习（贾静萍）

这张习作除了铅笔,还使用了少量的颜料,能够看出这盆本来皆是绿色的植物因为光的照射,其前后景的色彩发生了变化。

图 3-27　叶子植物的表现练习(王梁)

作者一定是在晚上观察了这盆植物,夜色里蜷曲的叶子让作者感受到了植物本身所溢出的光辉。

图 3-28　叶子植物的表现练习(张鑫鑫)

图 3-29 其他植物的表现练习（李保成）

作者在晚上观察了花朵和叶子的形态，并通过光、影表现出来，给人一种花香入梦来的朦胧之美。

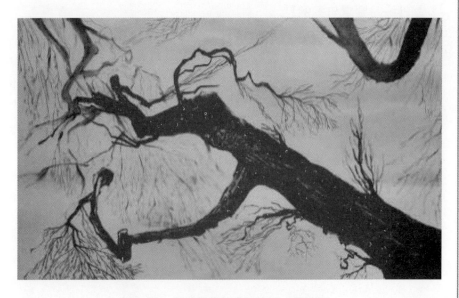

图 3-30 其他植物的表现练习（陈俊科）

3.2 对肉类的观察与表现

【教学目的】

对肉类的观察与表现可以帮助学生理解不同肉类纹理排列组合的多样性。学生可以着重观察肉类不同部位在静止与运动时表现出的不同的纹理特点，同时尝试使用不同的工具表现不同的纹理，这样不仅可以提升学生对平面构成的理解，还可以培养学生的抽象思维与发散性思维。通过对肉类的绘画分析，可以帮助学生找出视觉表现的规律，特别是韵律和结构这两个方面的规律，使学生逐步形成对自然事物的视觉敏感性。

【讲授内容】

设计素描的实践教学不仅注重造型与记录的功能性，也注重画面构成所表现的装饰性，在创作过程中以实物写生的方式让学生进行创作。首先让学生选取创作的角度，依据自身观察进行创作构思，着重表现画面的构成性以及内在的故事性。根据学生的观察与理解进行不同的构思：客观描绘整体、重点突出局部、抽象化表现局部或者在整体的基础上进行扩展联想等。鼓励学生依据不同构思选择不同的处理手法进行表现。帮助学生将元素归纳整理，根据表达需要进行删减或扩展，同时在抽象化的表现过程中帮助学生理解现实对象与几何元素和自然肌理之间的转换关系，并引导学生合理运用。

【练习要求与案例】

从走近大师开始，了解大师对肉类的不同艺术表现。

这里所选的大师作品是有色彩的，着重激发学生对肉类视觉冲击力的表现，如图 3-31 ～图 3-34 所示。但作业要求依然是单色，可以选择多样的工具和材料完成此练习。

练习要求：观察与表现自然物。在上一阶段练习的基础上，可选择"鲜鱼"作为训练主题，训练从观察、取舍到描述的能力，然后在充分观察对象并在了解对象基本特征的基础上进行写生练习。

练习尺寸：4 开纸。

练习数量：不同主题数张。

练习时间：8 课时。

鱼的表现练习作业案例，如图 3-35 ～图 3-54 所示。

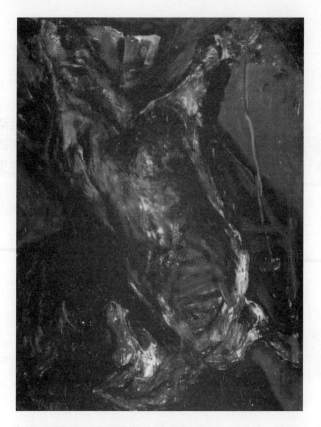

图 3-31　《牛肉》（[法国] 柴姆·苏丁）

荷兰画家伦勃朗的这幅画追求画面的总体性和笔触本身的表现力。我们希望通过这个范例让学生能够用自己的眼睛观察日常生活中的事物，并将自己的感情融入画作。

图 3-32　《牛肉》（[荷兰] 伦勃朗）

第 3 章　自然形态写生与表现

选这两幅作品是为了让学生明白，视觉语言的叙事主体不一定是单一的，也可以是多物并置，或是表现物体本身所处的环境。

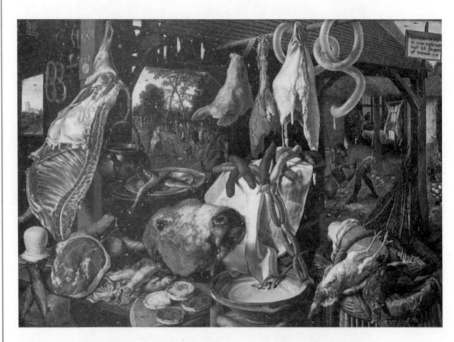

图 3-33　《屠夫摊位》（[荷兰]彼得·阿尔岑）

图 3-34　《屠宰场》（[德国]洛维斯·科林斯）

图 3-35　作业案例（孙芷婷）

在开始写生之前，启发学生观察教室里的这条鱼是很重要的一个教学环节。鱼被人类宰杀，失去生命，此时在教室，彼时在餐桌，能够让人联想到什么？生命的意义是什么？观察这条鱼的时候，有什么生理反应？是否可以通过绘画创作将自己的生理反应或情绪波动呈现出来？是否可以让观看习作的人感同身受？

鱼是被人从菜市场拿回教室的。这张习作呈现的是作者感受到的鱼的恐惧，黑色线框表现了鱼的支离破碎。

第 3 章　自然形态写生与表现

这张习作中，作者有意回避了鱼头的存在，但能看出作者对鱼鳞的观察细致入微，并在画面中加入了黑色隔热材料，以表现鱼的凌乱。

图 3-36　作业案例（于晓宁）

图 3-37　作业案例（佚名）

图 3-38　作业案例（雷芳）

这张习作在视觉上与鱼没有直接的关联性，是作者想象出来的一条鱼生前的生活场景。

图 3-39　作业案例（王宇）

这张习作像鱼做的一场噩梦。

这张习作主要刻画了两条鱼在水中的动态表现。

图 3-40　作业案例（孟思远）

这张习作中，作者的观察焦点是鱼的眼睛。

图 3-41　作业案例（汪佳慧）

这张习作的作者是港澳台特招学生，此前没有任何美术基础，但这张习作很生动，作者想象的是鱼失去生命后，其灵魂遨游天空的景象。

图 3-42　作业案例（张敬业）

图 3-43　作业案例（许馨月）

这张习作里没有出现鱼，只能看到一个混乱的画面。这大概是作者想象出的鱼被拿走后地面上残留的血污。

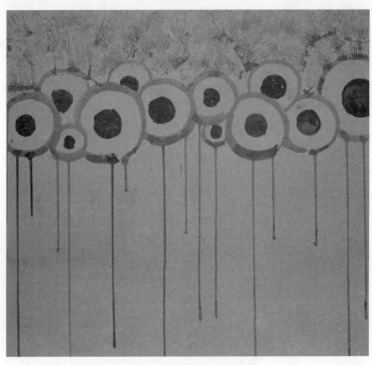

图 3-44　作业案例（线怡涵）

这张习作所描绘的主要对象是鱼眼，通过堆积的元素表现出一种令人恐惧的感觉。

第 3 章　自然形态写生与表现

047

这张习作关注的是鱼骨以及鱼的横截面,作者选用了合适的材料和工具加以制作。

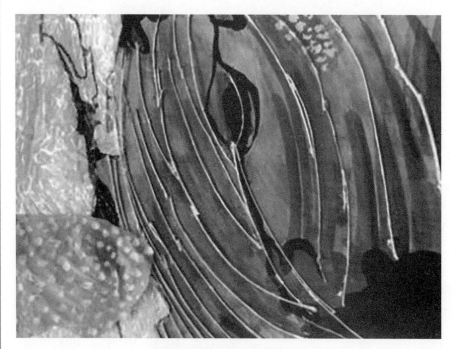

图 3-45　作业案例(贾静萍)

这张习作较为直接地呈现了鱼被放在教室凳子上的场景,并选择了合适的材料来表现鱼鳞的质感。

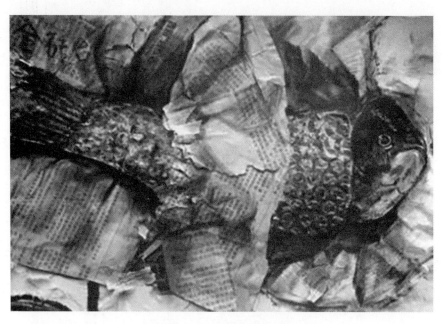

图 3-46　作业案例(谭恺菁)

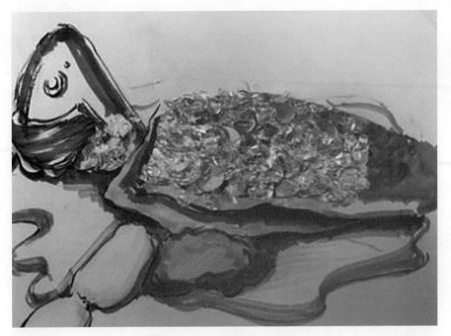

图 3-47 作业案例（李点）

这张习作忽略了鱼被宰杀后的惨状，反倒是鱼鳞上的异样闪光吸引了作者，她找到了合适的材料进行表现。

图 3-48 作业案例（李纪超）

这张习作的作者从鱼鳞联想到了扑克牌中的花色——梅花、黑桃和红桃，并用结构拼贴的方法对鱼体进行了重构。

第 3 章　自然形态写生与表现

049

这张习作着重刻画了鱼的眼睛，并利用合适的材料表现出鱼眼中的光，蕴含着对生命的向往。

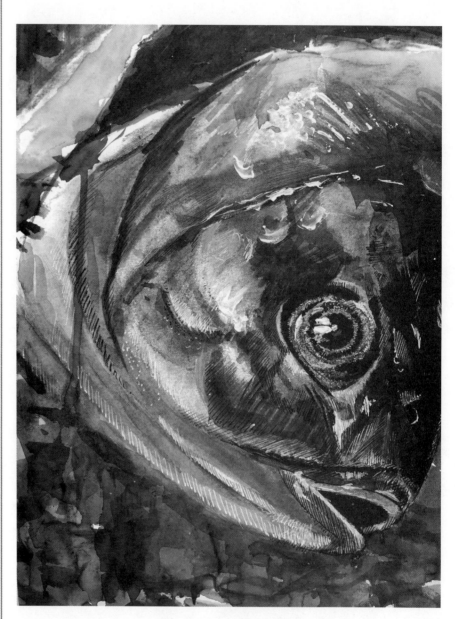

图 3-49　作业案例（王英明）

图 3-50　作业案例（陈昕昕）

这张习作描绘的是鱼被切开后的场景，在画面分割上也处理得很好。

图 3-51　作业案例（杜晨辉）

这张习作的作者选择用隔热黑色塑料网表现鱼鳞，同时很好地还原了包裹鱼的现场。

这张习作将鱼放置在一张报纸上,使用彩色反光糖纸表现鱼鳞,报纸上有大片鱼的血迹,寓意当下社会的产品因过度包装导致环境污染,使食品安全受到威胁。

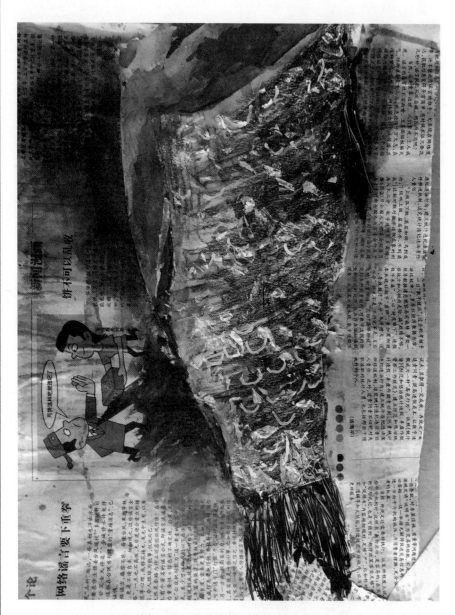

图3-52 作业案例(李欣洁)

这张习作通过将纸胶带、报纸、水彩等进行组合，生动形象地描绘出鱼鳞的肌理效果。

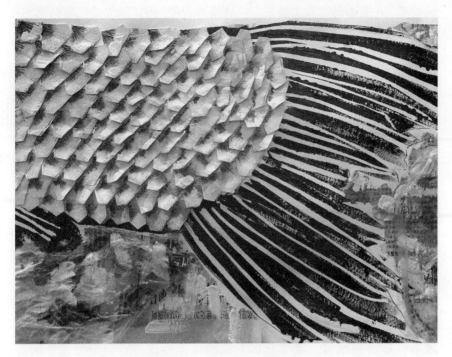

图 3-53　作业案例（蒲圳海）

图 3-54　作业案例（佚名）

第 4 章
人造形态写生与表现

人造形态在日常生活中随处可见，能够用来进行素描训练的物体也很多。人造形态的写生首先应注意整体表现，可以适当简化复杂形态，对看不见的部分进行整理与绘制，在简化过程中要始终注重人造物体的结构穿插以及比例关系。其次，要对人造物体的形态功能和制作工艺有一定的了解，注重对空间和质感的绘制。同时，在对人造形态的写生与表现的过程中，学生要注重对人造形态打破重组并展开联想，进行创造性思维的表达，从而在知识积累和技能训练的基础上培养学生的艺术修养。

4.1 对自行车的观察与表现

【教学目的】

相较于动植物而言，自行车本身有着规整的直线与平滑的曲线，有着极强的对称性与工业质感。在二维视角下，自行车本身有着丰富的点线面构成关系以及曲线与直线组合。同时，作为日常生活中触手可及的交通工具，自行车对每个学生来说都有着不同的意义、故事以及情感标签。除了强调素描的功能性，即准确记录工业制品本身的质感与结构，更加强调设计素描的装饰性，即通过抽象思维对规整的工业制品进行解构与重构，表现出画面的秩序感与构成感。同时，学生也可根据自身的经历与感受进行发散创作，赋予画面以故事性，这样一来设计素描的对象变成某种形象与元素的自由联合物，从而锻炼了学生的视觉想象力、情感表达能力以及叙事能力。

【讲授内容】

设计素描实践重点是培养学生的设计思维与思考方式。学生可以根据自己选择的对象进行创作，根据自身的经历与回忆选择具有代表性的典型瞬间进行表现，或将自己印象中的静态对象进行解构与重构。针对自行车的不同角度进行局部强调，鼓励学生大胆联想，将车辆本身与自然环境进行结合与互动，不仅可以丰富画面张力，也可以增添画面叙事性。同时也可以将自行车进行抽象化处理，以符号的形式进行指代，可指代某人某事、某段时间或某种情感。用不同的创作思路选择相对应的表现手法，鼓励学生采用多种材料进行综合表现。

【练习要求与案例】

在学生开始创作之前，教师先抛出几个问题让学生进行独立思考：自行车对你来说是什么样的存在？你从几岁开始学习骑自行车？学习的过程中发生了什么？你什么时候拥有了第一辆自行车？你骑着

自行车做过哪些让你记忆犹新的事情？你还记得跟你一起去做那些事的朋友或家人吗？等等。

　　从走近大师开始，了解大师对自行车的不同艺术表现。教学不局限于绘画作品的分析，可展示一系列不同年代的出自不同艺术家之手的与自行车有关的艺术作品与学生一起赏析，包括影像、装置、绘画等多种艺术形式。例如，安迪·沃霍尔的电影 Bike Boy、毕加索的《牛头》（1942 年，见图 4-1）、师进滇的《影子》（油画及雕塑系列作品，见图 4-2）、杜尚的《现成的自行车车轮》（金属、彩绘木料，1913 年，见图 4-3）等。更多自行车的艺术表现，如图 4-4 ～图 4-8 所示（图 4-1 ～图 4-8 均来源于网络 https://xuehua.us/a/5eba04e186ec4d7f4cf89a16）。

　　练习要求：观察与单色表现，不限材料与工具。
　　练习尺寸：4 开纸。
　　练习数量：不同主题数张。
　　练习时间：4 课时。

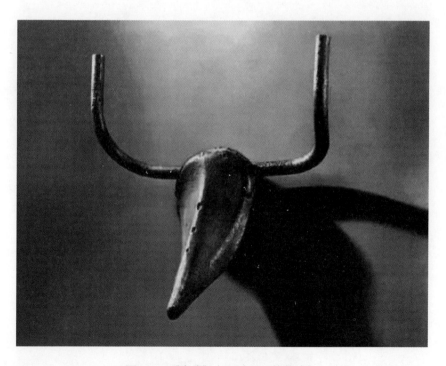

图 4-1　《牛头》（[西班牙] 毕加索）

毕加索的这件现成品艺术作品由废弃的自行车车把与车座组合而成，展示了西班牙民族精神的符号——公牛。毕加索通过它探索具体事物与抽象概念之间的观念转换，启发人们摆脱思维定式。

艺术家师进滇采用钢丝将自行车这一寻常的交通工具转化为神秘的事物，以手工的方式制造出虚拟的"工业制品"，它承载了特殊时代的记忆。

图 4-2　《影子》（师进滇）

现成品艺术的开创者杜尚将司空见惯的自行车车轮安装在圆凳上，不仅颠覆了当时人们对艺术创作的认知，也启发人们对于静止（圆凳）和运动（转动的车轮）的重新思考。同时，光的参与使墙上的影子也成为这件作品的一部分。

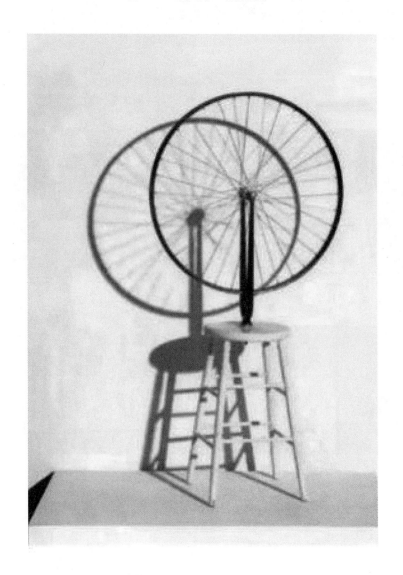

图 4-3　现成的自行车车轮（[法国]马赛尔·杜尚）

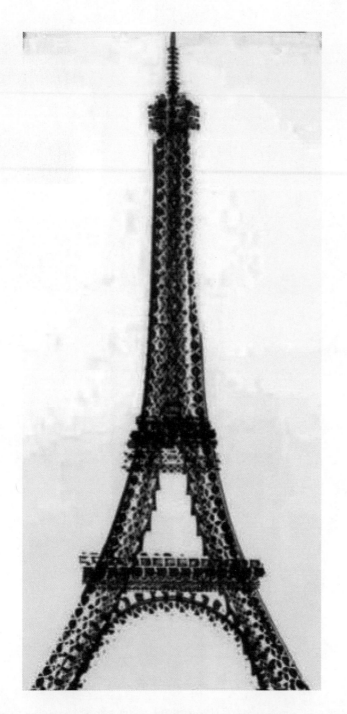

图 4-4 用自行车车轮绘制的法国埃菲尔铁塔（[新加坡]Thomas Yang）

自行车车轮印出的花纹成为 Thomas Yang 完成这一系列作品的"画笔"。

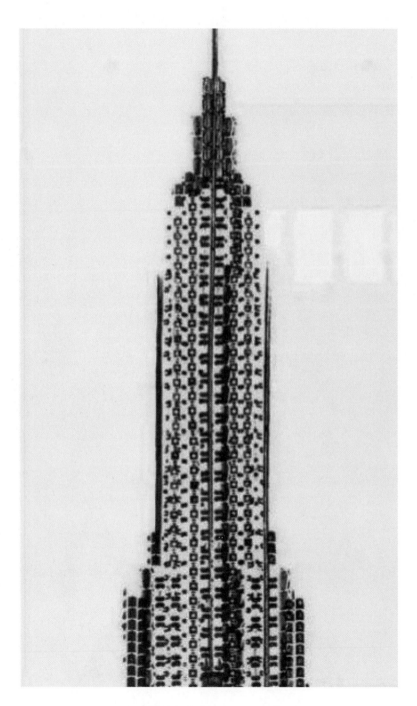

图 4-5　用自行车车轮绘制的帝国大厦（[新加坡] Thomas Yang）

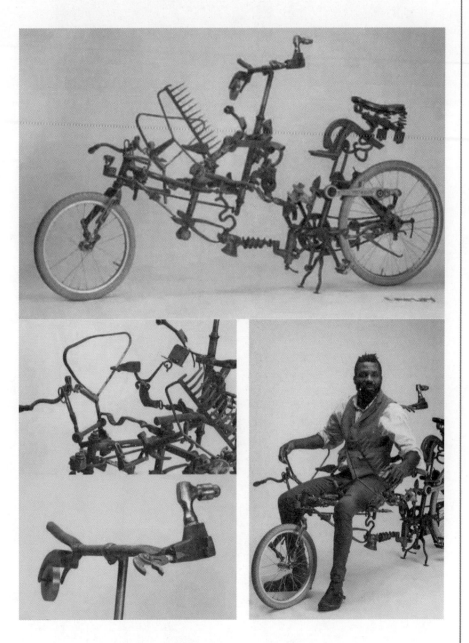

图 4-6　*Ipsum*（[荷兰]Victor Sonna）

荷兰艺术家 Victor Sonna 通过拆分、重构自行车零件完成复古未来风格的艺术作品。

通过在自行车零件上增加照明、计时等功能配件，重新定义灯具、时钟等现代家居物品设计。

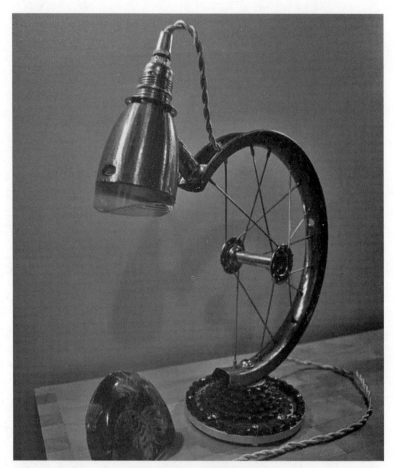

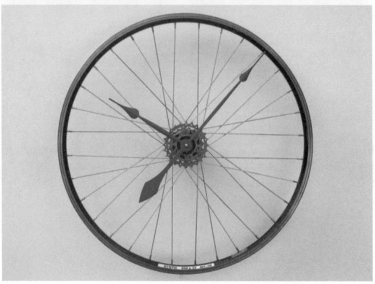

图 4-7　和自行车有关的产品设计

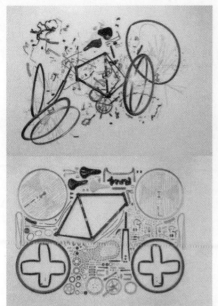

艺术摄影师Todd McLellan的许多作品是将现代技术产物进行拆分再排列而成的，通过摄影的创作方式探讨物质世界中整体与局部的关系，以及秩序的力量。

图4-8　重组装自行车艺术（[加拿大]Todd McLellan）

自行车的表现训练作业案例，如图4-9～图4-30所示。

粉色的手掌印代表作者幼年初学自行车时摔倒了，弯曲的轮毂辐条、混乱的轮胎印迹呈现了当时的场景。

图4-9　作业案例（杜晨辉）

第4章　人造形态写生与表现

图 4-10　作业案例（谢佳馨）

这张作品采用放低平视的视角，完全平面化呈现变速器及轮胎印迹，可以看出作者对自行车的运动部件进行了细致的观察。

图 4-11　作业案例（李纪超）

这张作业模拟并呈现了作者曾经在雪地上骑自行车的场景。

图 4-12　作业案例（佚名）

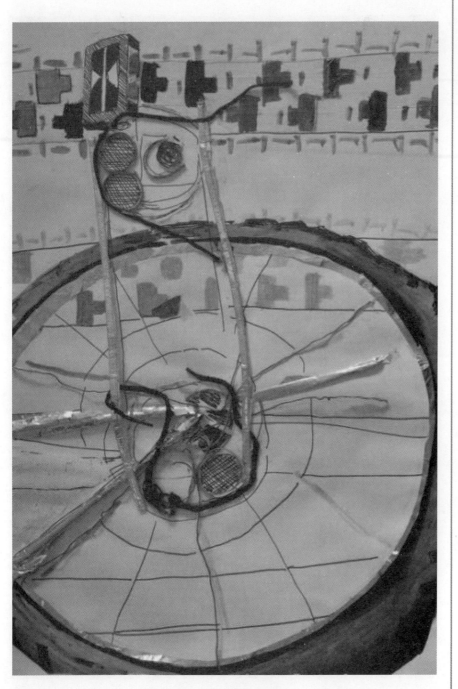

图4-13 作业案例（郑恒利）

　　这张作业是对自行车的侧像与展开的轮胎印迹的组合，画面中出现了多种材料——采用锡纸模拟金属质感，用黑线代表刹车线。

这张作品描绘了自行车摔倒后的场景。

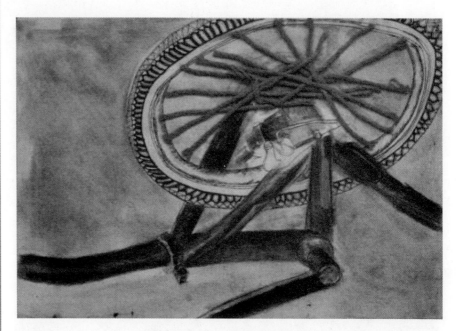

图4-14 作业案例（于晓宁）

作者用擦拭铅笔的印迹在画面中呈现风的痕迹与模糊的记忆。

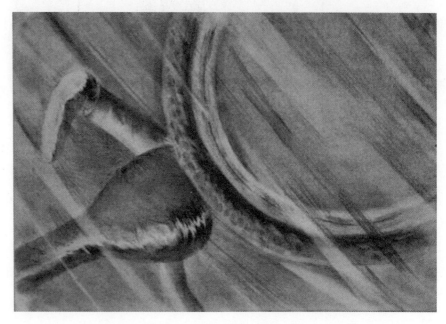

图4-15 作业案例（张瑞元）

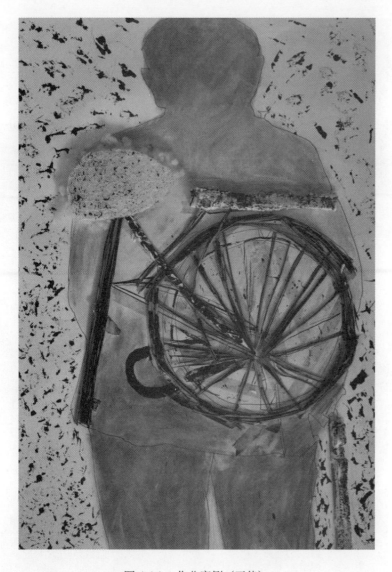

图 4-16　作业案例（王佳）

这张习作表现了作者回忆父亲教他骑自行车的经历：用宽大的男性形象剪影象征父爱，用枯萎植物组成的自行车部件体现了与回忆相对应的年代感，缺失的自行车的部分则表达了作者记忆的不完整。

图 4-17　作业案例（任蒙恩）

这是一张用地图和骑行路线构成的习作，作者放弃了对自行车本身的直接表现，而是从自行车的交通工具属性联想到游走世界的情景。

这张习作主要描绘自行车的车把，并在图中画出车把的影子，给人一种动态的感觉。

图 4-18　作业案例（佚名）

这张习作深受赏析课上师进滇作品的影响，所不同的是学生选择用细碎的线条模拟金属网的质感，呈现出另一种画面效果。

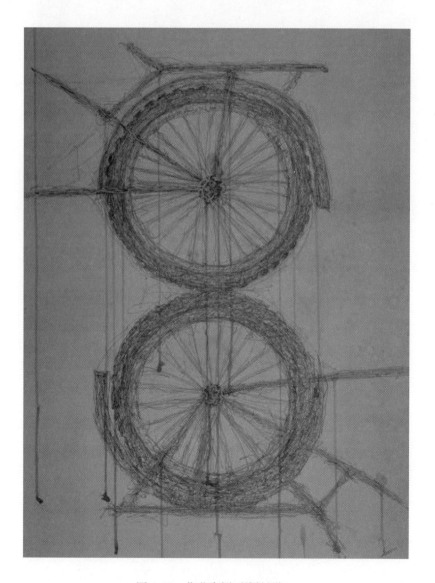

图 4-19　作业案例（线怡涵）

图 4-20 作业案例（张金涛）

这张习作是用油画棒画成的，虽然整个构图和叙事很荒诞，但是观者能明显感受到作者与童年小伙伴一起玩耍时的无所畏惧、欢呼雀跃之情。

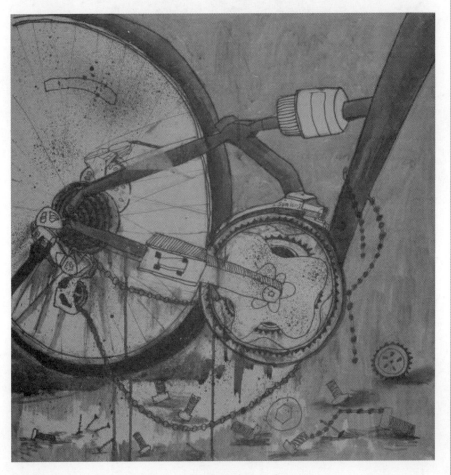

图 4-21 作业案例（佚名）

该画作描绘的是自行车的车轮和链条，通过对散落的零件和色彩的处理表现出自行车的破旧。

多人骑在一辆自行车上，是顽皮的孩子们经常会做的事。为了增加自行车的安全感，这张习作的作者将自行车车轮处理成稳定的八边形，着实是趣味横生。

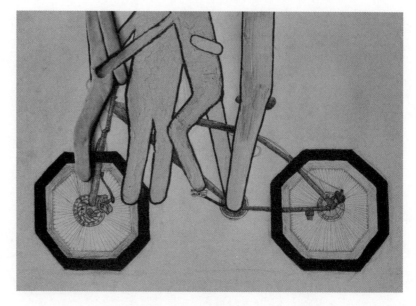

图 4-22　作业案例（张旭）

这张习作描绘的是自行车的轮胎和车胎印，表现出一种运动感。

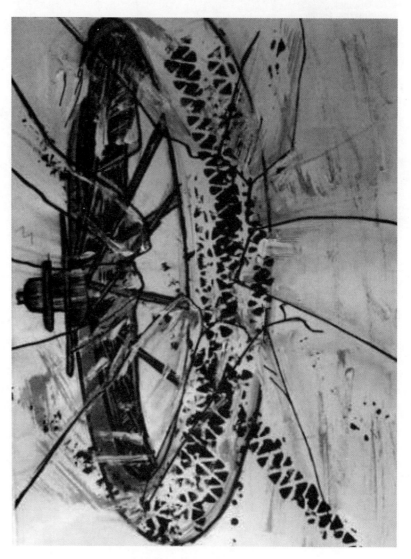

图 4-23　作业案例（毛雪萍）

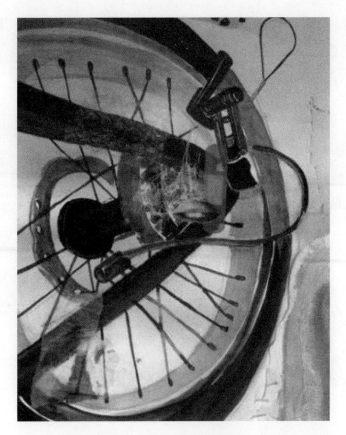

图 4-24 作业案例(闫子怡)

这张习作中出现了创可贴、纱布等与外伤有关的元素,作者试图在画面中综合呈现儿时学骑自行车时的一次受伤经历,拼贴的嘴巴代表当时受伤后哇哇大哭的场景。

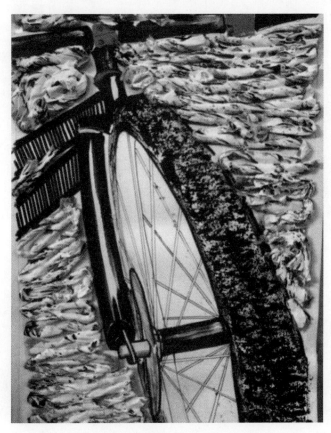

图 4-25 作业案例(蒲圳海)

自行车在一摊水迹中的倒影变得不再规整，这象征着回忆的模糊与不真实性。

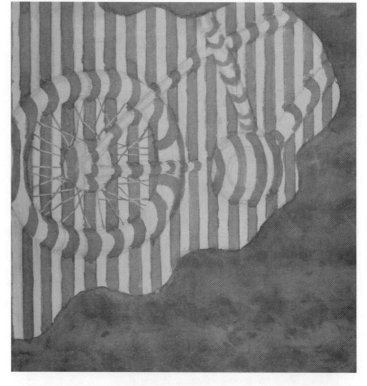

图 4-26　作业案例（陈昕昕）

这张习作选取了自行车的局部进行描绘，选用了"线"作为主要元素，对自行车的辐条部分进行了创意设计，用柔软的绳子代表坚硬的辐条，给人一种新的感觉。

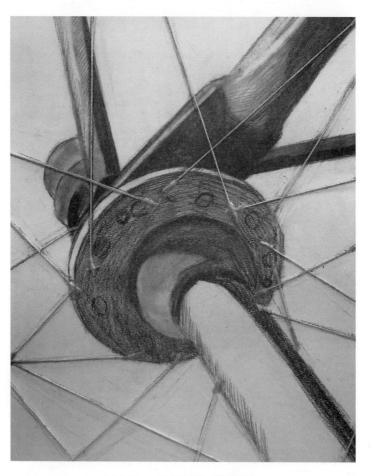

图 4-27　作业案例（蔡腾腾）

图 4-28 作业案例（李亚伦）

这张习作描绘了一个普普通通的自行车支架，虽然是看似极其简单的钢铁机械结构，但其背后蕴含着丰富的知识，以小见大，简约而不简单。

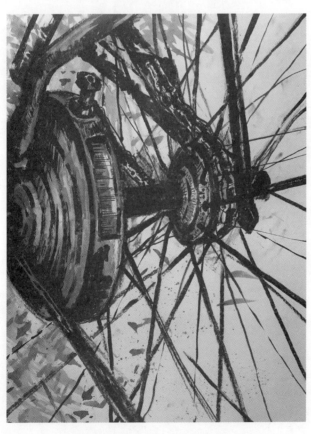

图 4-29 作业案例（王伟业）

这张习作选取了机械感比较强的轴承部分作为创作主体，作者用纸擦笔蘸取墨水表达出一种浓墨重彩的厚重感。

这张习作的主体是一个俯视角度的自行车车座和后座，后座像一把凳子。自行车代表着旅行和探索，而凳子则是休息和安静的象征。铁链锁住的凳子暗示着某种限制或束缚，这与自行车代表的旅行探索形成了鲜明的对比。同时，该作品通过水彩和黑色水性笔的运用，表达了作者对自由的渴望和对生命起源的追寻，给整个作品增添了一份神秘感和诗意，使其具有观赏性和思考性。

这幅画作蕴含着多种层次的情感和信息，它们被通过一定的艺术技巧呈现在观者面前。这不仅仅是一张图画，更像是一首诗歌或一篇散文，让人在欣赏的过程中产生了很多共鸣和思考。

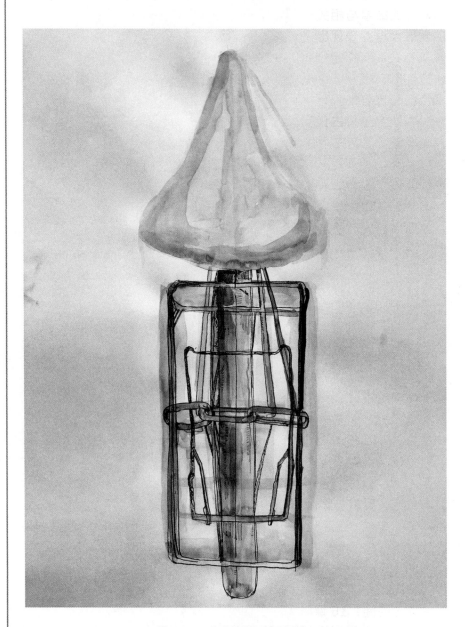

图4-30　作业案例（仵盈泉）

4.2 对文物的观察与表现

【教学目的】

文物作为人造物,其造型常常与自然界的动植物形态相结合。无论以立体还是平面形式表现文物,都需要学生进行观察,结合文物背后的故事与相关资料,思考用恰当的构图与肌理将文物的内在气质最大程度表现出来。对这一过程的揣摩可以锻炼学生将感性认知与理性认知相结合的能力,同时对文物纹样、造型手法和制作工艺的观察与理解,可以使学生积累丰富的传统工艺美术表现手法,将传统工艺与现代艺术相结合,提升学生的艺术修养。同时在表现过程中让学生将古代艺术融入现代设计表现手法,可以让学生更加直观地理解艺术在不同地域、不同民族、不同时空之间的相通性。

【讲授内容】

在确定了表现对象以后,学生要对文物的整体形态特征进行观察与总结,同时了解文物相关的创作故事与时代背景,对文物局部的特点进行梳理。本节鼓励学生采用不同的材料对应文物各个部分的感受特点进行创作,或针对文物的各个局部特征进行解构与重构,同时鼓励学生寻找文物上的不同纹样,充分发掘其相关性,自由选择平涂或立体塑造等不同手法在局部纹样上进行变形与创新。

【练习步骤】

第一步:到博物院实地考察,收集素材,在现场感受文物,了解文物专业知识。

第二步:大家投票选定某件文物作为表现对象。

第三步:独立进行创作练习。

第四步:作业完成后自评和互评。

【练习要求与案例】

练习要求:选定一件文物(见图 4-31、图 4-42)作为表现对象,进行观察与单色表现,不限材料与工具。

练习尺寸:4 开纸。

练习数量:不同主题数张。

练习时间:16 课时(含 4 课时的博物院参观时间)。

文物新表现训练作业案例,如图 4-32 ~图 4-41,图 4-43 ~图 4-61 所示。

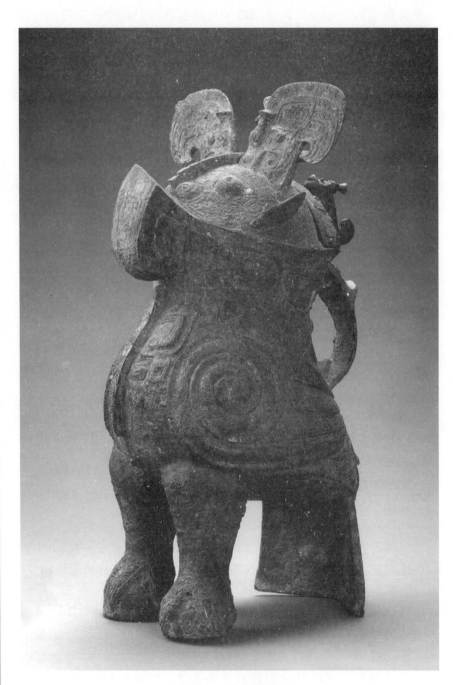

图 4-31　妇好鸮尊
（图片来源：http://www.dahebao.cn/news/1408125?cid=1408125）

从习作中已看不出文物本身的形象。本节练习更多以鼓励并激发学生的原创想象力为主。

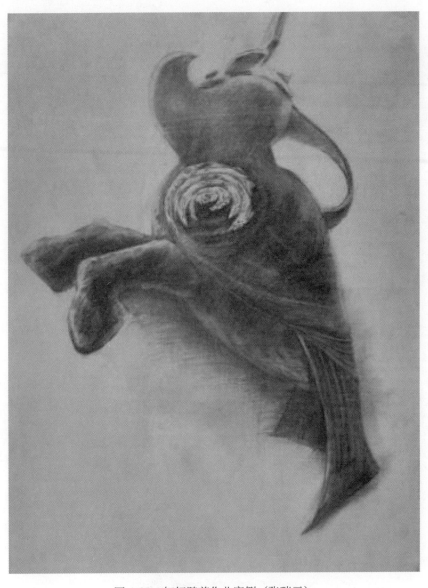

图 4-32　妇好鸮尊作业案例（张瑞元）

创作心得：妇好鸮尊以鸮为原型，昂首挺胸，英姿飒爽，表现出妇好作为中国历史上第一位女将军的威武气势。其外形和驻足而立的战马颇为相像，于是我在外形上斗胆改造了一下，让它的动态像一匹烈马，这样看起来更有气势。希望我的作品能表现出妇好代商王征战沙场的将军气概。

这张习作用文物原有的青铜纹样平铺出鸮尊的形状，体现的是学生对青铜文物纹样的关注与发掘。

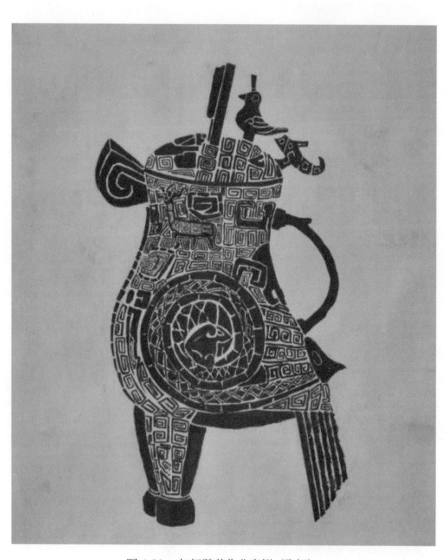

图 4-33　妇好鸮尊作业案例（张旭）

创作心得：妇好鸮尊外表的装饰纹路具有很强的表现力，我用毛笔将纹路表现在纸上，使其带有少许拓片的质感，再将纹路元素平铺，组合成器皿的形状，创作出此作品。

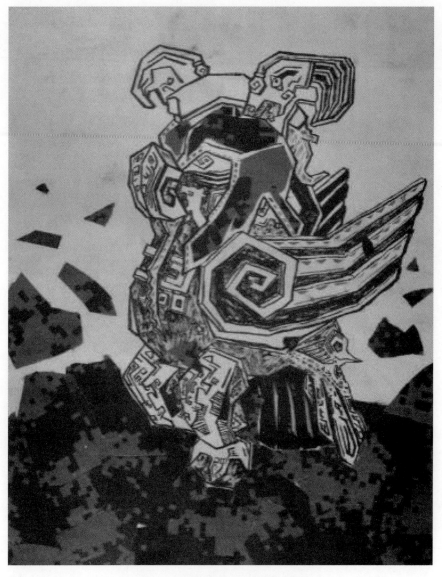

图 4-34 妇好鸮尊作业案例（谢佳馨）

这张习作中的妇好鸮尊充分体现了青铜器的坚挺有力，作者还深入研究了文物背后的故事，以拼贴的迷彩军服布料形象地彰显了妇好善于领兵打仗的女将军属性。

创作心得：我亲眼看到妇好鸮尊时只觉得它的造型非常独特，但当知道它代表的是一个战神时，脑海中就浮现出妇好在战场上英勇杀敌的样子，于是我将它改成钢铁般锐利的造型且加戴头盔，给背景铺上现代迷彩军服布料，营造出一种以今揆古、突出妇好班师凯旋的感觉。

这张习作从正面描绘了妇好鸮尊。作者提取其纹样并刻画于主体（象征妇好）画面之中，在画面左右两边绘制出文物的一半（象征士兵），使构图均衡，表现了女将军阅兵的盛大场面。

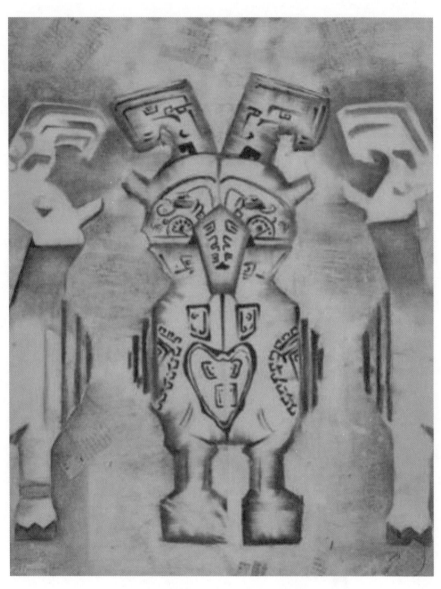

图 4-35　妇好鸮尊作业案例（李纪超）

创作心得：看见妇好鸮尊的那一刻，我就被它英姿飒爽的气魄所吸引，被古人高超的技艺所震撼。于是，我怀着崇高的敬意，将它高度抽象展现在画纸上。

图 4-36 妇好鸮尊作业案例（贾静萍）

在这张习作中，作者将文物的眼睛、翅膀和高冠元素提取出来，体现出妇好的女将军属性。

创作心得：我主要采用 3 种元素组成了这幅作品，即妇好鸮尊上的眼睛、翅膀和高冠，分别象征保护商朝河山的妇好的雪亮的眼睛、有力的手臂和作战时戴的头盔。我还将青铜器的花纹穿插绘制在画中。

图 4-37 妇好鸮尊作业案例（谭恺菁）

这张习作的作者将文物做展开处理，背景隐约可见文物立体造型，但展开图用的是拼贴形式，旨在体现文物作为文化表征符号的属性。

创作心得：结合书法材料和素描绘画，用平铺的形式表现环绕妇好鸮尊的精美纹路，突出文物的历史韵味。

这张习作提取妇好鸮尊青铜器的纹样，将其有规律地排布于画作之中。

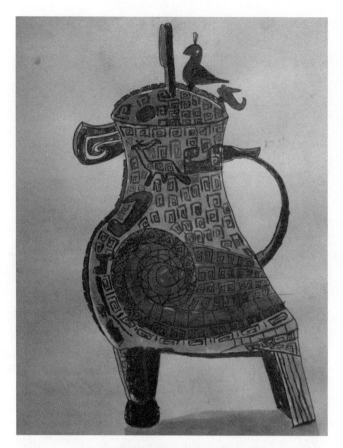

图 4-38　妇好鸮尊作业案例（张敬业）

这张习作从不同的角度描绘了文物。

图 4-39　妇好鸮尊作业案例（蒲圳海）

这张习作中出现了大量的空白，可以看出作者关注的是文物表面的部分纹样。

图 4-40　妇好鸮尊作业案例（陈昕昕）

这张习作将文物主体留白，背景则铺以繁密的文物纹样，这种虚实结合的手法给人们留下丰富的遐想空间。

图 4-41　妇好鸮尊作业案例（闫子怡）

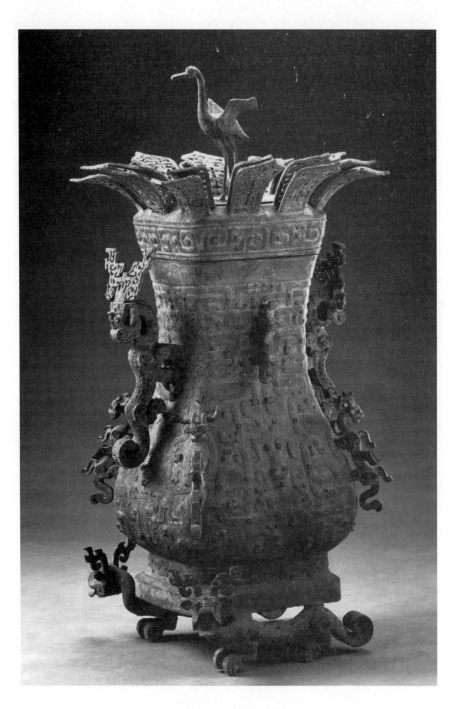

图 4-42 莲鹤方壶
（图片来源：河南博物院）

图 4-43 莲鹤方壶作业案例（佚名）

作者选择使用铆钉材料表现文物上的纹饰。

图 4-44 莲鹤方壶作业案例（张金涛）

这张习作表现的是文物出土的瞬间，四周焦黑的材料象征墓葬周边的土，但文物处理得较为光鲜，表现了一部分青铜器未氧化时的状态。

这张习作将纹样部分留白，并对上色部分进行了划痕处理，旨在表现文物埋藏地下多年的历史痕迹。

图 4-45　莲鹤方壶作业案例（汪骁）

这张习作只描绘了文物的一部分，并着重刻画了纹样。背景平铺了文物的部分纹样，使画面更加均衡。

图 4-46　莲鹤方壶作业案例（刘雨婷）

图 4-47 莲鹤方壶作业案例（李佳玲）

这张习作是以仰视角度创作的，作者将展翅的仙鹤与莲鹤方壶的文物造型相结合，营造出文物上的仙鹤即将腾飞而去的感觉。

这张习作较为细致地描绘了文物本身所承载的美好期望。仙鹤展翅欲飞，云纹烟雾缭绕，生动地呈现了古代器物的吉祥寓意。

图4-48 莲鹤方壶作业案例（宋雨欣）

图 4-49　莲鹤方壶作业案例（牛若兰）

这张习作没有将文物完整地表现出来，只是选取了一个局部进行细致观察和表现，虽然绘制的手法尚显稚嫩，但能看出作者对纹样兴趣浓厚，故不惜浓墨渲染。这也是本节练习设计的初衷——激发学生对传统文化的学习兴趣。

图 4-50　莲鹤方壶作业案例（孙怡贤）

在这张习作中，作者提取了文物本身的纹样并将其进行二方连续、四方连续设计，作为整个画面的背景，又选取文物最具代表性的局部重新构图，完成了画面的创意设计。

作者选取文物上一个非常细微的局部进行观察和表现，并且重新构图，整个作品主体突出，画面氛围感强烈。

图 4-51　莲鹤方壶作业案例（胡安琪）

图4-52 莲鹤方壶作业案例（何小玥）

作者细致地描绘了该文物的整体造型，在背景与文物主体的处理上体现了强烈的明暗对比。

这张习作描绘的是莲鹤方壶底部的兽和龙向外张口喊叫的震慑场景，兽和龙扮演着守护方壶的角色。兽和龙周围的裂纹和修补的痕迹代表了兽和龙守护的使命和决心。

图 4-53 莲鹤方壶作业案例（程乐乐）

这张习作表现了莲鹤方壶底部的承重兽和纹样，画面中的文字阐释了习作的名字和用途，画面中的莲叶和水则呼应了习作的名字。

图 4-54 莲鹤方壶作业案例（张彦晖）

这张习作选取莲鹤方壶上不同的纹样进行描绘，象征着百家争鸣的局面，习作中两只鹤跳出纹样，代表着人们思想的跳脱，纹样后面的文字则增加了一些神秘色彩。

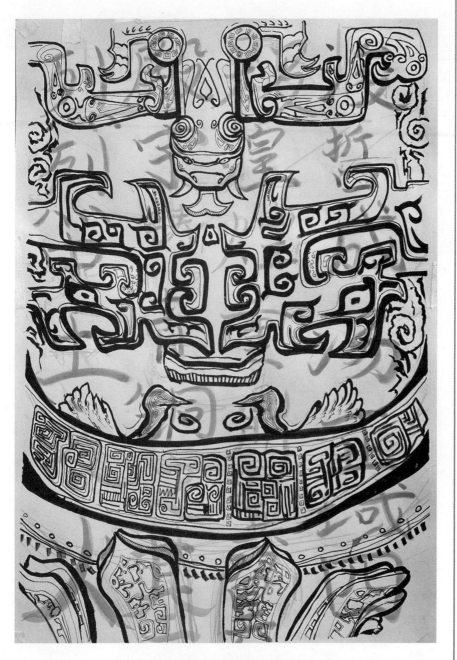

图4-55　莲鹤方壶作业案例（张家畅）

这张习作用简单的线条表现莲鹤方壶上的繁密纹路，通过对不同空间的描绘与组合营造出幻想空间的整体氛围。

图 4-56　莲鹤方壶作业案例（白欣然）

这张习作用碳粉反复涂抹，并在涂抹的基础上刻画一部分标志性的纹样，以突出底纹厚重的底蕴，同时用单线将纹样进行连接，反映了如今人们对文化提取的方式。

图 4-57　莲鹤方壶作业案例（宋嘉妮）

这张习作重点关注莲鹤方壶的纹样，通过炭条的擦、抹体现莲鹤方壶本身的质感和凸起的纹样。黑白对比让画面显得更加丰富。

图 4-58　莲鹤方壶作业案例（王钰洋）

这张习作用不同的材质展现新与旧在莲鹤方壶的壶体中的碰撞融合，反映了春秋大变革时期的整体风貌以及审美观念的变化。

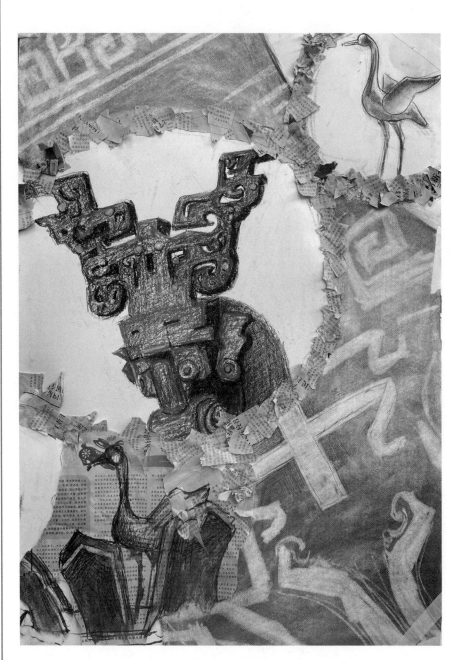

图 4-59 莲鹤方壶作业案例（付余）

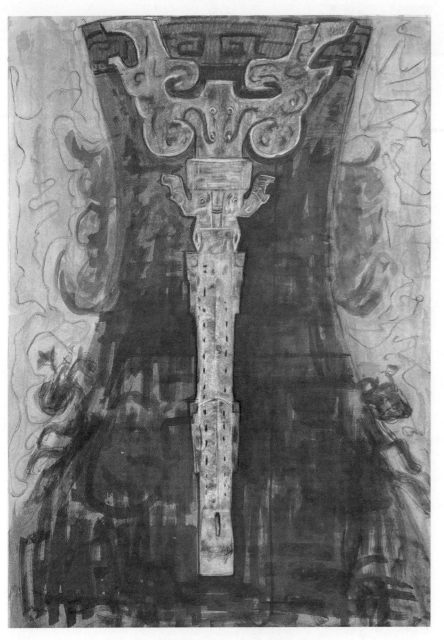

图 4-60 莲鹤方壶作业案例（董子奇）

这张习作用洒脱的笔墨表现纹样，背景中胶水的痕迹一方面与纹样的飘逸相呼应，另一方面与壶的庄重做对比，使作品更加和谐、有张力。

这张习作描绘了文物出土时的样子。前景是深色的土块；中景以莲鹤方壶作为主体，以玻璃加金属材质的笔触表现文物表面的凹凸不平。

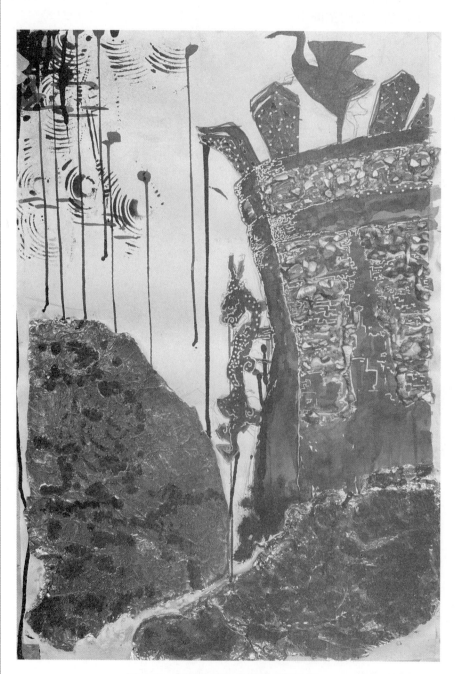

图 4-61　莲鹤方壶作业案例（杨子毅）

4.3 文物与空间的表现

【教学目的】

文物与环境空间的结合表现需要学生有一定的整体思维与交互思维。在一定的空间中，空间的大小纵深、文物自身的位置以及高低俯仰角度与构图的选择，可以给观者带来不同的视觉效果与心理感受。文物自身是有灵魂的，会结合空间与观者进行对话。因此对前后空间关系的推敲、观察视角的选择、故事性与逻辑性的设计以及绘画语言所表现出的不同美感等因素进行把握，能够锻炼学生的逻辑思维以及设计创作过程中的联想、换位思考等思维方式，同时激发学生兴趣，为学生今后对于文物资料的搜集与运用打下基础，使学生可以更好地接受后期文创作品设计等专业课程。

【讲授内容】

学生针对自己选取的文物以及相关馆藏品资料进行充分了解，对于器具、字画等不同类型，不论东西方文物，皆可根据自身兴趣与对史料的理解进行再创作。在明确了表达对象后，根据表达对象的特征进行设计构思，引导学生用不同的综合材料在二维画面中强调表达对象的特点。除了传统的单图层塑造，教师亦可鼓励学生使用拼贴、剪裁以及图片与画作混合创作等手法。在创作过程中，教师应鼓励学生大胆想象，用比喻、联想等创作手法，将对文物的个体刻画与空间表现相结合，根据自己的理解为文物赋予新的故事，以创作训练为基础，培养学生的设计思维、材料表现以及画面的叙事能力。

【练习要求与案例】

该作业要求将前面所学的知识进行综合表现，并再次引入传统文化典型元素——文物作为创作主题，目的是强调传统文化的现代转换对设计专业学生的重要性。传统文化的再表现与学生今后所要学习和从事的文创相关专业要求紧密相关，越早引入教学，学生就会越早具备相应意识。新空间想象主要训练学生用视觉语言"讲故事"的能力，引导学生思考如何看待年代久远的文物，如何结合空间的概念进行叙事，不但可以让学生摆脱旧有的素描意识，还可以极大程度地激活学生的创新内驱动力，让学生对学习真正产生兴趣。同时，他们可以掌握新的语言和工具，能准确地将主观情绪与客观事物相结合进行叙事。

练习要求：观察与单色表现，不限材料与工具。

练习尺寸：4开纸。

练习数量：1张。

练习时间：16课时。

文物的新空间想象练习作业案例，如图4-62～图4-91所示。

这张习作使观者在视觉上产生了错位的空间感，这种突破仅仅是一种视觉错觉，其本质上还是平面的。

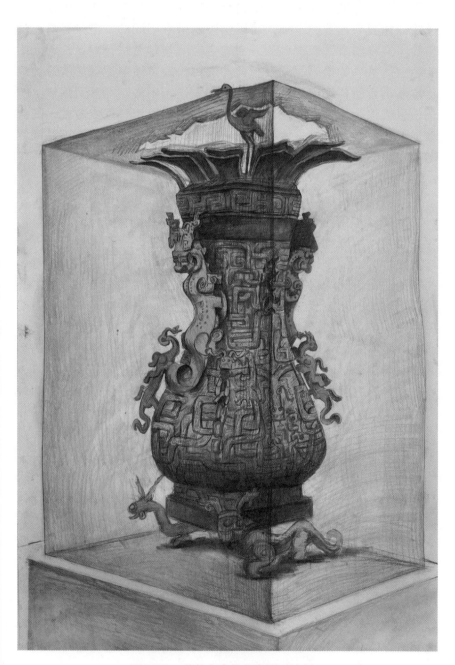

图 4-62　莲鹤方壶作业案例（付余）

图 4-63　莲鹤方壶作业案例（薛成玉）

这张习作从俯视角度拉伸空间，以盘旋的云纹表示历史文化的传承与绵延。习作背景提取了莲鹤方壶上的回形纹，以增强视觉冲击力。

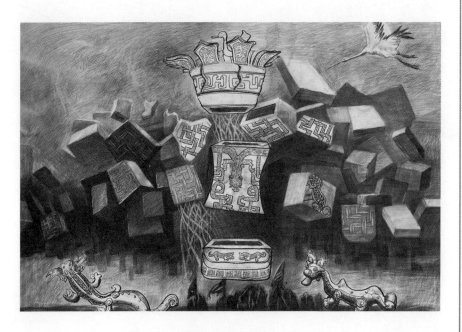

图 4-64　莲鹤方壶作业案例（王二宝）

这张习作以画面的爆裂感体现了春秋时期的文化交融碰撞。比如莲鹤方壶壶顶的鹤是受西周晚期晋国青铜器鸟形顶饰的影响，体现了晋国文化；龙耳虎足这种写实动物装饰纹样体现了楚国文化。

这张习作的背景是莲鹤方壶的纹样。山川河流、莲池、仙鹤是画面的主要内容。习作中的方壶代表海外仙山，鹤口衔羽突破了画面中的方块，而每个方块之间都有联系，寓意联结共同体。

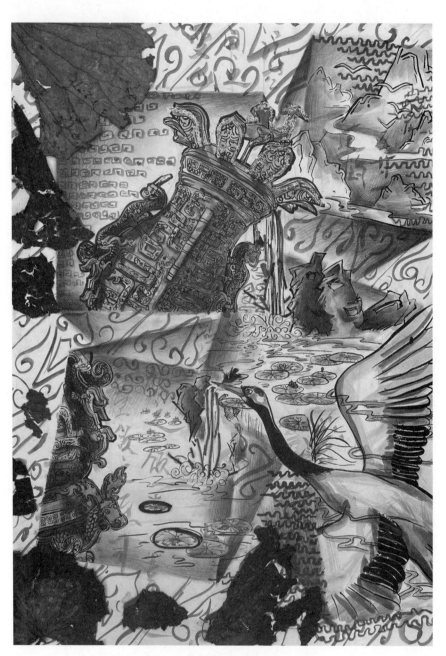

图 4-65　莲鹤方壶作业案例（张彦晖）

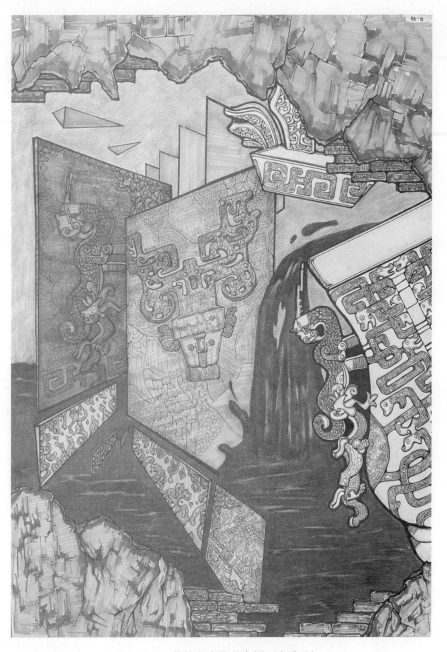

图 4-66 莲鹤方壶作业案例（李雅玟）

这张习作透过斑驳的墙体窥见了历史的流变。莲鹤方壶中有水流倾泻而下，寓意在历史长河中留有莲鹤方壶的印迹，由此体现出它的历史之悠久。

第 4 章 人造形态写生与表现

这张习作主要运用新空间表现莲鹤方壶。作者利用变形和重复的方法创造新空间，解构莲鹤方壶，突出表现其独特的纹样，从而增加画面的生动性。

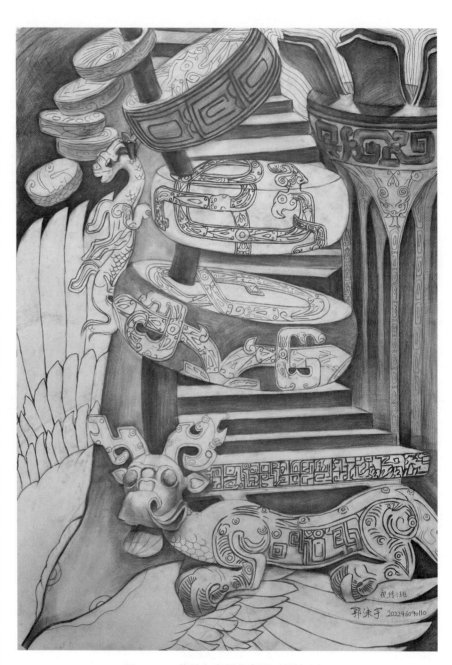

图 4-67　莲鹤方壶作业案例（郭沫宇）

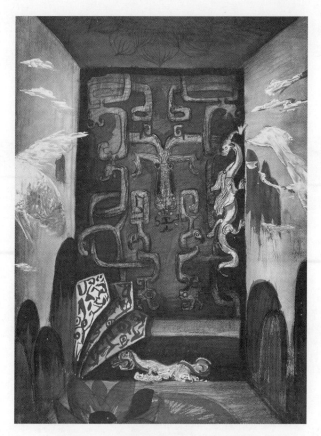

图 4-68　莲鹤方壶作业案例（史雨露）

这张习作的整体建立在一个想象出来的剧场空间，意在表达一种无限性。剧场每一面都有不同的光景，代表自由无尽的幻想。

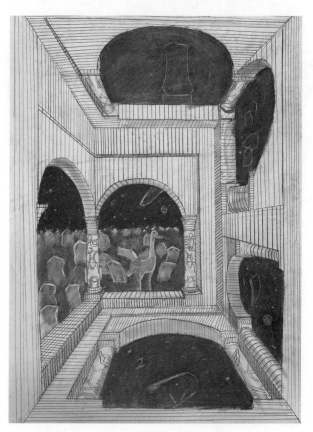

图 4-69　莲鹤方壶作业案例（闫少奇）

这张习作使用分铸法将壶分解后置于太空中，将盘龙纹放在太空中的柱子上，仙鹤与莲花瓣置于星球上，同时在太空中融入流星等现代元素。

这张习作从仰视角度进行创作，意在带给观者震撼的感觉。背景以壶身上的纹样直观表现，视觉主体则使用金色突出表现。

图 4-70　莲鹤方壶作业案例（董子奇）

图 4-71　莲鹤方壶作业案例（白欣然）

这张习作运用单线条描绘了新空间里莲鹤方壶的形态，用彩砂材料模拟出文物的历史感，同时使用水彩给整个画面覆盖了一层灰蓝绿色（青铜锈）。

莲鹤方壶的双重莲瓣和仙鹤引人注目，这张习作化静为动，同时将莲瓣和仙鹤分别独立表现。

图 4-72　莲鹤方壶作业案例（杨轶斐）

图 4-73　莲鹤方壶作业案例（肖琬烨）

这张习作将壶顶的莲瓣化作密林，密林的错落安放体现出空间的纵深感，同时将壶上的兽体活化，使之穿梭于画面之间，表现了自然生物的灵动之美。

图 4-74　莲鹤方壶作业案例（杨倩柔）

这张习作从俯视角度表现莲鹤方壶，使用多张纸并通过拉开纸间距离的方法产生阴影，从而打造出空间感。纸上的洞纹可看作云层或莲花，表现出莲花盛开、鹤仰头展翅在云端翱翔的场景。

这张习作表现的是春秋时期，战争四起（对应习作中的沙场），人们想远离战争（对应习作中飞翔的鹤），但被诸侯/政治思想（对应方壶）所束缚（对应习作中方壶像丝带般捆绑着鹤的情景）的矛盾心理。

图 4-75　莲鹤方壶作业案例（张锐）

这张习作中的仙鹤跃上云端，在太阳的照耀下发出金色的光芒，象征着青铜文化的辉煌。

图 4-76　莲鹤方壶作业案例（程乐乐）

这张习作是作者基于莲鹤方壶的造型通过发散思维进行的空间想象，想象仙鹤向光展翅，仙气缭绕。

图 4-77　莲鹤方壶作业案例（白桦）

这张习作主要刻画了莲鹤方壶从最上方到壶身的纹样和莲花，同时运用黑银铁丝表现方壶的质感和深浅不一的空间。

图 4-78　莲鹤方壶作业案例（程芷珊）

图 4-79 莲鹤方壶作业案例（黄霞）

这张习作表现了文物和观赏者之间的距离感，文物以半悬空的姿态呈现在画面上，同时被破碎的玻璃包围。

第 4 章 人造形态写生与表现

这张习作用莲鹤方壶的纹路代表石板，展示古今的碰撞。画面中的水花镜子代表盛酒器，同时也体现了互动性，而画面中的神兽既是见证者也是守护者，以此提醒观者人人都有守护历史的责任。

图 4-80 莲鹤方壶作业案例（方蕾）

图 4-81 其他文物空间想象练习的作业案例（闫子怡）

这张习作中的陶狗是河南博物院中非常有代表性的文物之一，作者将其想象成宠物狗并放置在现代人的生活场景中，这种时空错位的构图方式其实是对古人日常生活的合理想象。

图 4-82 其他文物空间想象练习的作业案例（李点）

这张习作中的陶楼也是河南博物院中非常有代表性的文物之一，本来这一文物完全是陶制的，但作者在画面中使用了木材，试图在自己的作品中复原中国古代木质建筑的神韵。

图 4-83 其他文物空间想象练习的作业案例（任珂铭）

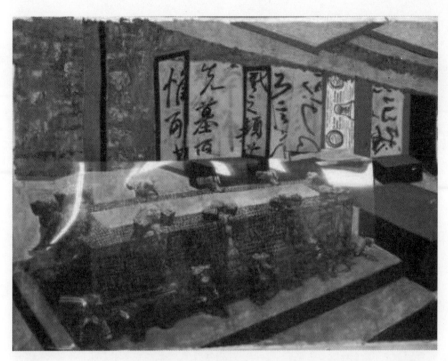

图 4-84 其他文物空间想象练习的作业案例（何淑蕴）

这张习作的作者关注和表现的焦点在于失蜡法铸造文物的精细之处，繁复的纹样造型经作者仔细临摹后再现出来。画面中的主体——云纹铜禁，是古代失蜡法造物的代表作。

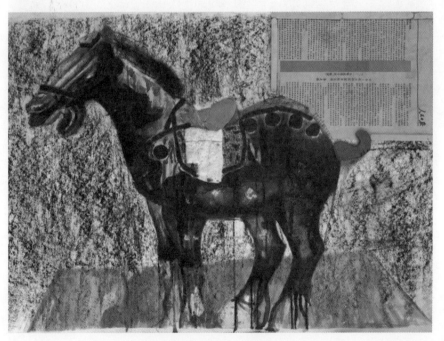

图 4-85 其他文物空间想象练习的作业案例（于晓宁）

这张习作采用了拼贴为主、绘画为辅的创作方法,文物选择的是唐三彩马,作者将不同时期的马的雕塑拼贴在一起,尝试通过自己的创作讨论艺术形式的流变。

图 4-86 其他文物空间想象练习的作业案例(陈昕昕)

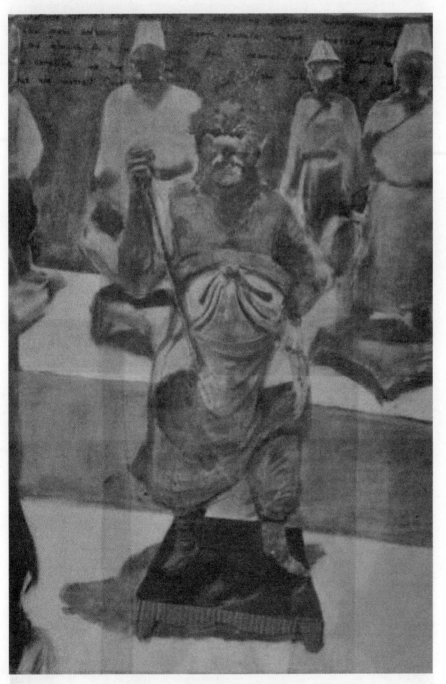

图 4-87 其他文物空间想象练习的作业案例（吴家琪）

这张习作的有趣之处在于画面背景中出现了外文，这组唐俑带有很强的异域风情，作者由此联想到唐朝盛世时的丝绸之路、对外贸易等文化事件。

这张习作的作者使用植物叶子装饰武器，并放大武器的局部作为画面背景，可以发现作者此时的观察和表现水平相较于这门课程开课之初有了很大提升。

图 4-88　其他文物空间想象练习的作业案例（李纪超）

这张习作整体的剪影取自河南博物院的主建筑外形，剪影内部的分割象征多个展厅或展柜，里面放置的是河南博物院丰富的藏品。这是作者对博物院空间的主观理解与重构。

图 4-89　其他文物空间想象练习的作业案例（秦婉辰）

图 4-90 其他文物空间想象练习的作业案例（谭恺菁）

这是一张具有写生风格的空间再表现习作，画面中出现了丰富的材料，表现了作者对自己在博物院现场学习时记忆空间的重新构建。

作者用拼贴的方法将有代表性的东西方文物图片放置在一张画面中,试图表达历史长河中东西方文化的碰撞,这是超越空间概念的想象,加入了时间的维度,给人一种历史进深感。

图 4-91 其他文物空间想象练习的作业案例(李柯欣)

第 5 章 演化创作

从本章开始，进入设计素描的进阶练习阶段，对本阶段的练习可安排在大学一年级的第 2 学期进行。经过一学期的专业基础课学习，学生已基本完成从高中到大学的转变，这个转变包括对生活新环境的适应、学习新模式的适应等方面。

此阶段的练习强调"意识训练"，用联想、头脑风暴等训练方法激发学生的创造性思维，引导过程中需要注意学生会出现两个问题：思考点太散，逻辑性差；突破不了界限，出现思维局限。所以，如何高效激发学生的发散思维、合理训练其感官联想能力就显得十分必要。

5.1 有关声音的拓展训练

【教学目的】

绘画中的色调和音乐中的音色对绘画和音乐的重要性不言而喻，两者之间也有紧密的联系。这种联系在心理学中被称为"联觉"。我国清代画家王原祁曾提出"音画联合"的观念。由音乐引发联想，通过画面呈现出来，将动态艺术转换成静态艺术，是一件有意义的事情。音乐和绘画这两种艺术的碰撞融合和艺术家的共鸣相结合，会产生意想不到的美妙效果。锻炼学生的"音画联合"能力，对于学生创新思维的培养有着重要的推动作用。

【讲授内容】

所有的艺术都是为了表现心灵和情感，而音乐和绘画是将这种功能落实的两种不同的方式。因为视觉感知与听觉感知在一定层面上拥有通感的联系，所以它们可以获得对于某种意象的兼容和联想。聆听有序的声音会产生不同的感受和联想，让学生将感受和联想用自己喜欢的方式表现出来，以此来锻炼学生的视觉感知和听觉感知的转换能力以及对造型和情绪的主观表达能力。

【练习要求与案例】

练习要求：对有序的声音进行单色视觉语言表现，材料、工具与表现手法不限。

练习尺寸：2 开纸。

练习数量：2 张。

练习时间：16 课时。

4 段声音的视觉逻辑训练，如图 5-1 ～图 5-43 所示。

【声音1】 David Lynch: Track1

图 5-1　作业案例（庞燨彤）

图 5-2　作业案例（孟峥）

这张习作呈现的是一幅超现实的画面，镜子、几何形体、酒杯被无序地堆砌在一起，这应该是作者在听乐曲时脑海中所浮现的景象。

图 5-3　作业案例（赵坤彤）

从这张习作中能看到作者已经完全放空，乐曲带着他走到了拐弯处，这条通道会通往何处则没有给出提示。

第 5 章　演化创作

透过这张习作,我们似乎看到了作者从乐曲中感受到某种禁锢,并产生了对自由的渴望。

图 5-4 作业案例(张蒙恩)

图 5-5　作业案例（冯少奇）

图 5-6　作业案例（彭馨）

这张习作中的石块好像被声波击裂了,形成特定形状,它们扭曲的样子不存在于现实世界,而是存在于作者的脑海中。

图 5-7 作业案例(张子怡)

【声音2】Autistici：Attaching Softness to a Shell[c]

图 5-8　作业案例（陈阳）

图 5-9　作业案例（郭智宇）

作者在乐曲中感受到了一个森林场景，阳光从密林上方洒下来，周围一片静谧。

此乐曲中有窸窸窣窣的声音,不能辨别是什么生物发出的,这张习作的作者似乎跟着这种声音来到一个充满荆棘的云上世界。

图5-10 作业案例(白桦)

图5-11 作业案例(王玲杰)

这张习作呈现的是一块来自远古的贝壳化石。

图 5-12　作业案例（李焰钊）

图 5-13　作业案例（冯少奇）

图 5-14 作业案例（何玉）

图 5-15 作业案例（胡安琪）

图 5-16 作业案例（郝龙）

这张习作用重复排列的显示器状的图形表现了这首乐曲中的某些片段。

图 5-17 作业案例（何小玥）

这张习作的作者将乐曲中有规律地循环的声音片段用声波互相叠加的形式表现出来。

这张习作呈现的是一个从无尽循环的楼梯上方俯视的场景。

图 5-18　作业案例（刘雨婷）

图 5-19 作业案例（庞燨彤）

图 5-20 作业案例（张哲）

图 5-21 作业案例（满运淼）

图 5-22 作业案例(李佳玲)

图 5-23 作业案例(刘雨欣)

第 5 章 演化创作

图 5-24 作业案例(牛若兰)

图 5-25 作业案例（宋雨欣）

同一首乐曲，每个人的感受各不相同，视觉语言的选择也千差万别，导致每位学生呈现的画面都不一样。这个练习结果令人欣慰。

【声音3】FM3: Fo Wu

这是一首以钢琴低音开始的乐曲,从画面中能感受到渐强的、厚重的节奏如杂物般缠绕在一起。

图 5-26　作业案例(白桦)

图 5-27 作业案例(牛若兰)

这张习作尽管是黑白的,却营造出复杂多变的隐秘世界,我们仿佛看到了一个光怪陆离的、飘忽不定的城堡群。

图 5-28 作业案例(张哲)

这张习作的作者似乎从乐曲中找到了自己在梦中的影射形象。

图 5-29　作业案例（冯少奇）

画面中没有对现实生活的描绘，学生在针对声音的创作中已经逐渐脱离了对现实三维世界的描绘和表现，不断地强化自我感受和意识的表达。

图 5-30　作业案例（刘雨婷）

图 5-31 作业案例（吕启硕）

图 5-32 作业案例（张哲）

图 5-33 作业案例（王涛）

图 5-34　作业案例（刘雨欣）

图 5-35　作业案例（赵坤彤）

【声音4】肖斯塔科维奇：第二圆舞曲

音乐艺术的不确定性为欣赏者提供了广阔的想象空间，在这张习作中《第二圆舞曲》被转化成了留声机形状的喇叭花。

图 5-36　作业案例（何小玥）

图 5-37 作业案例(郭耀辉)

这次练习并没有规定使用具象还是抽象的表现形式。这张习作中翩翩起舞的女孩是作者在欣赏乐曲时脑海中所浮现的场景。

这张习作呈现的是作者沉浸在《第二圆舞曲》中的感受，周围的一切似乎都舞动了起来。画面中的元素表现了重复有序的节奏感。

图 5-38　作业案例（何玉）

图 5-39　作业案例（胡安琪）

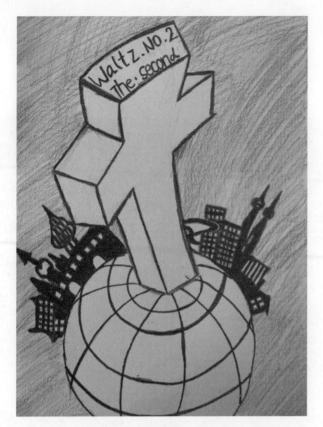

图 5-40 作业案例(曾小玲)

图 5-41 作业案例(汪骁)

第 5 章 演化创作 147

与前面的那张起舞的女孩不同,这张习作采用了很强的暗绘手法,凸显了舞者在聚光灯下的美妙瞬间。

图 5-42 作业案例(叶静静)

图 5-43 作业案例（臧静薇）

5.2 有关文学的拓展训练

5.2.1 练习1

【教学目的】

文学与绘画都能够反映客观对象和表现主观感受,这两种艺术形式有着密不可分的联系。绘画作为一种能够表现主观情感的艺术形式,和文学的联系十分紧密,因为文学对绘画的影响是独特且深刻的,绘画受益于文学,在文学土壤中孕育生长、生机盎然。文学可以让人们看到充满诗情画意的场景,绘画可以让人们感受到丰富的文学内容。

【讲授内容】

该训练中,教师在学生提交的心情随笔(见图5-44)中随机截取几个关键词,使其完全脱离上下文语境。抽取到关键词的学生也无从得知这是哪位同学的随笔,可以发挥自己的想象力进行联想和思维发散。此练习可以锻炼学生对发散性思维进行视觉呈现的能力。

【练习步骤】

第一步:教师安排每位学生写一段心情随笔,内容不限。

第二步:教师在学生提交的心情随笔中随机截取几个关键词,打乱顺序后重新编号。

第三步:每位学生随机抽取一份带有新编号的关键词,对其进行解读和思考。

第四步:学生用视觉艺术语言呈现对自己所抽取的文字片段的理解。

【练习要求与案例】

练习要求:对无序的文本内容进行单色表现,材料、工具与表现手法不限。

练习尺寸:2开纸。

练习数量:1张。

练习时间:8课时。

无序文本的视觉逻辑练习作业案例,如图5-45～图5-71所示。

图 5-44 学生提交的心情随笔

这张习作要求根据"抓住""遗憾""约束"3个关键词展开联想，作者从动作联想到发出动作的主体，于是选择"手"作为主题元素。

图 5-45 作业案例（白一聪）

作者从所选文段中总结出"封闭""生机""冒险"3个关键词并展开联想，在画面中构造了一个由闭环图形组成的世界。

图 5-46　作业案例（何冬蕾）

图 5-47 作业案例（韩浩宇）

这张习作从"震撼""摩擦""背影"3个关键词展开联想，作者并没有选择具象的元素，而是通过对抽象的几何图形进行分割表达自己的理解。

图 5-48 作业案例（程佳琪）

"女生"这一关键词被作者用侧面轮廓呈现了出来，散落在画面中的音符象征着"歌声"，齿轮和旋转的色带是对"回忆"这一动作的视觉呈现。

第 5 章　演化创作

"勇敢""自信""乐观"是这张习作所呈现的3个关键词，画面中有江河湖海、风筝、旗帜等元素，各种元素之间似乎没有逻辑关系，但能感受到作者高昂奔放的情绪。

图 5-49 作业案例（陈居不不）

图 5-50 作业案例（刘洋）

"雨天""绝望""希望"3个关键词被作者形象地呈现出来，远处露出边缘的太阳象征着希望。

图 5-51 作业案例（王云鹏）

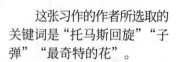
这张习作的作者所选取的关键词是"托马斯回旋""子弹""最奇特的花"。

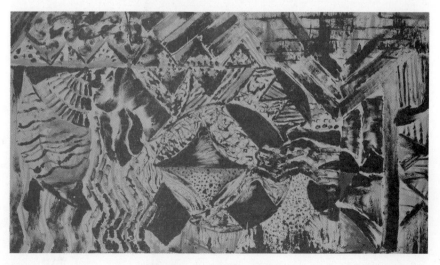

图 5-52 作业案例（王宇）

这张习作的画面呈现出"有序的混乱"，好似梦境不断反转。

第 5 章　演化创作

这张习作的作者是围绕"沙漠""援手""不幸"这3个关键词展开联想的。

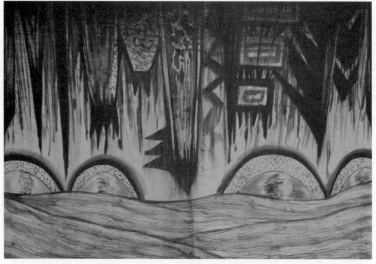

图 5-53 作业案例（卢麒宇）

"器官""跳动""士兵"这3个关键词呈现在画面里变成了一颗有棱角的心脏，强劲的线条好像跳动的脉搏。

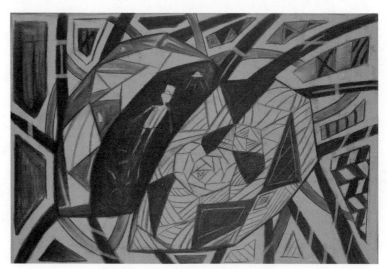

图 5-54 作业案例（鲁洁）

这张习作的关键词为"伤心""简·爱""找主人"。

图 5-55 作业案例（张金涛）

图 5-56　作业案例（董鑫鑫）

这张习作所表现的是"未知""存在""探索"3个关键词。

图 5-57　作业案例（许馨月）

这张习作的关键词为"不顺意""麻烦""毫无意义"。

这张习作的关键词为"雨"和"朦胧"。

图 5-58　作业案例（线怡涵）

图 5-59 作业案例（周一帆）

这张习作的关键词为"一居室""绘本""水果"。

图 5-60 作业案例（周泰磊）

"炎热""有序"被作者用埃及金字塔附近的丰收景象生动地阐释出来。

第 5 章　演化创作

这张习作使用了金属贴纸，画面中间似人似树的主体配合混沌的背景，好像上古时代的场景。

图 5-61　作业案例（赵梦婉）

巨大的沟壑纵横地表，早已没有了锋利的棱角，画面所呈现的是被海水经年冲刷的、没有人类活动痕迹的复杂地貌。

图 5-62　作业案例（王艺戈）

图 5-63 作业案例（廖怡娇）

这张习作的关键词为"路""害怕""涣散"。

"黑暗""压迫""自我"这3个关键词被作者用粗糙的黑色背景和几个抽象的人形表现出来，背景是黑色调的，人形没有五官，呈行走状，仿佛正在努力寻找迷失的自我。

图 5-64　作业案例（唐璇）

这张习作的关键词为"铅笔""炭笔""第一次"。

图 5-65　作业案例（王梓涵）

这张习作的关键词为"想法""思考"。

图 5-66　作业案例（王玲杰）

图 5-67 作业案例（周易）

这张习作的关键词为"黑洞""空间""奇点"。

第 5 章 演化创作

这张习作的关键词为"思想""比较"。

图 5-68　作业案例（易晓景）

图 5-69 作业案例（王孟卓）

这张习作的关键词为"压迫""焦躁"。

这张习作的关键词为"浪漫的旅程""疯狂""我身上"。

图 5-70　作业案例（吴琛）

这张习作的关键词为"阳春白雪""植物"。

图 5-71　作业案例（臧静薇）

5.2.2 练习2

【教学目的】

让学生进行意识流小说创作是一个大胆而具有创新意义的尝试。意识流小说创作是以自由联想等为线索，直接且自然地展现人物意识流动过程的叙事手法。让学生创作意识流小说的目的是使学生在非理性状态下不间断地思考，不受空间和时间的约束，以便将潜意识里的内容全方位地展示出来。单纯的头脑风暴会让学生以一个理性思考的态度来联想，而意识流小说是一种文学创作形式，是有人物、有角色的，在第三人称视角下可以脱离作者本身的理性思考，以文中角色的视角进行非理性的、蒙太奇式的思维释放。然而，这种潜意识状态下的非理性思考往往具有独特性，通过作业的反馈情况可以看出，在意识流小说的创作过程中，可以明显地感知到学生的个性化表达，甚至可以觅得学生与众不同、独一无二的内心世界。通过意识流小说的创作训练，学生的发散性思考能力、逻辑思考能力以及对情绪、观点、态度的表达都有了明显的进步。

【讲授内容】

给意识流小说配插图，是针对发散性思维进行归纳与整理的专项训练形式。在经历了意识流小说的创作后，学生的思考维度得到了极大的扩展，并不断地突破思维的边界。然而，如果只是一味地放纵思考，不能及时地收回思维，是有演变成空想的风险的。所以，第二阶段的训练就是给先前的意识流小说配插图。当然，插图的表现形式是基本的素描形式。这样，插图的创作过程其实就是对自己的思维进行整理、归纳、总结的过程。学生若想在画面中表现若干个荒诞的、跳跃的、蒙太奇式的剧情和描写，是需要精心思考和安排的。在这样的画面中，学生会自然地归纳、整理、概括自己的小说情节，并将文学性的描述转换为形象化或抽象化的表现形式，最后将这些对象用艺术化的构图方法、素描的表现技巧和带有戏剧性的联系呈现在画面中。

【练习要求与案例】

练习要求：对意识流文本内容进行单色表现，材料、工具与表现手法不限。

练习尺寸：2开纸。

练习数量：1张。

练习时间：8课时。

意识流小说的视觉逻辑练习作业案例，如图5-72～图5-80所示。

图 5-72　作业案例（陈曦）

图 5-73　作业案例（许珂）

图 5-74 作业案例(李壮壮)

图 5-75 作业案例(马礼凯)

图 5-76 作业案例(牛文轲)

图 5-77 作业案例(宋悦)

图 5-78 作业案例(王宇)

图 5-79 作业案例(吴嘉仪)

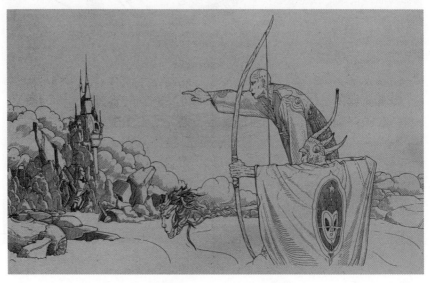

图 5-80 作业案例(周凡基)

5.2.3 练习3

【教学目的】

让学生阅读书籍和了解文学,并将书籍和文学在自己脑海中形成的记忆痕迹进行视觉化转换,以文入画,进行"意象再现的视觉逻辑训练"。将脑海中的意象加以提炼,并融入自身的所感所想,扩展文学的内涵和意蕴,可以使绘画的内容得到充分的展示,也可以锻炼学生的感受和视觉的转换能力以及创新思维的能力。文学和绘画的融合转换练习对学生的创作方向有着很好的引导作用。

【讲授内容】

此处呈现的教学案例以阅读某本小说为起点,学生根据自己阅读后脑海中留下的关于这本小说的记忆痕迹进行视觉画面的构建,可以是书中的一个片段,也可以是对整本书的理解。书籍的选择由任课教师根据学情而定。8课时中可以留出2课时进行集体阅读。

【练习要求与案例】

练习要求:阅读指定书籍后进行意象再现的视觉逻辑表现,材料、工具与表现手法不限。

练习尺寸:2开纸。

练习数量:1张。

练习时间:8课时。

5.3 画面解析与重构训练

【教学目的】

图形重构是图形设计的方法之一，其实质是将视觉语言元素重新进行构建。重构在某种意义上就是一种设计创新，即对于通过共情和观察得到的不同种类的信息，进行整理和系统梳理，通过这个重组的过程，在原有的信息中可以发现隐藏的、有价值的信息，在设计中，将获得的多种多样的灵感和思路进行排列组合，生成一个新的整体。这个整体让人感觉既新鲜又熟悉，会产生一种具有强烈趣味性的艺术效果。同时，这个解析和重构的过程，可以使学生的设计思维得到充分的训练，进而使学生认识到设计思维在今后学习中的重要作用。此训练须在完成"意象再现的视觉逻辑训练"之后进行，要求将上一练习作业中相对有序的叙事元素全部打散并重构。本节训练是"设计素描"课程的最后一课，要求学生真正明白"设计思维"对其今后的专业课程学习的重要性，领悟到通过技术表达个体思想的精髓所在。

【讲授内容】

让学生将在之前的练习中所搜集的各种元素全部打散重构，打破原有的思维束缚，对已有元素系统地进行归纳、分析和重构。首先，客观分析已有的信息；其次，提取一定的元素进行重新整合；最后，输出一个视觉效果。要求学生注重领悟对已经获得的元素进行从具体到抽象的理性认知，进行思维转换，从而达到锻炼其设计思维的效果。

【练习要求与案例】

练习要求：先对"意象再现的视觉逻辑训练"作业进行解析与重构，再进行单色视觉逻辑表现，材料、工具与表现手法不限。

练习尺寸：2开纸。

练习数量：1张。

练习时间：24课时。

以下作业案例均为5.2.3节与本节两个练习的对比展示（上图或左图为"意象再现的视觉逻辑训练"，下图或右图为"已有图像的解析与重构训练"），如图5-81～图5-92所示。

图 5-81　作业案例（冯少奇）

这里将两个存在递进关系的练习放在一起进行比较：第一阶段的练习具象地呈现小说中的某个场景，第二阶段的练习则将具象画面进行解析和重构。

图 5-82　作业案例（白桦）

图 5-83 作业案例(左昭睿)

图 5-84 作业案例（高彬贺）

图 5-85 作业案例(胡安琪)

图 5-86 作业案例(赵梦婉)

这两张习作中出现了不同材料的拼贴。

图 5-87　作业案例（牛若兰）

图 5-88　作业案例（谭俊杰）

图 5-89 作业案例(张哲)

图 5-90 作业案例(陈阳)

图 5-91 作业案例（张鑫鑫）

图 5-92 作业案例(庞爔彤)

第 6 章 课下辅助训练

6.1 名画临摹

【教学目的】

名画临摹在设计素描的学习过程中起着不可替代的作用。学生通过临摹可以学习大师的用笔技巧、冷暖关系的处理和艺术处理等，提高自身的基础知识，全面了解绘画技法，站在大师的肩膀上进行学习。在不同的学习阶段，学生可以有针对性地进行临摹，在临摹的过程中加强理解和思考，仔细观察临摹作品，弄清楚名画中随着时间沉淀而显现出来的大师智慧，探索名画的创作方法和技术奥秘，慢慢地消化吸收，从而举一反三。

【讲授内容】

让学生临摹名画，养成良好的临摹习惯。学生要始终以学习为目的，而并非一味地追求再现，应力求从模仿到有所体会，从而能够受到启迪。在临摹之前，要选择优秀的名画作品。这些名画在形式、内容和技巧风格上要尽量符合学生个人的学习情况。在临摹的过程中，学生始终要思考，认真"读画"，力求看出画中诀窍；不要过多注重画中的局部细节，要从整体上进行观察和表现，注重临摹的过程而不是临摹的结果。临摹的作用是广取博采，尽量领悟到他人的优秀之处并将其最终应用在自己的作品中。

【练习要求与案例】

练习目的：用图像记忆并构筑自己所理解的艺术史的发展脉络。
练习尺寸：A4 以内。
练习数量：每天 2 张（此练习贯穿整个课程）。
名画临摹作业案例，如图 6-1～图 6-9 所示。

采用小构图的形式临摹大师作品，不仅能够很好地训练学生的绘画基础，更是提升学生美术鉴赏能力的有效途径。左图或上图为原作品，右图或下图为临摹作品。

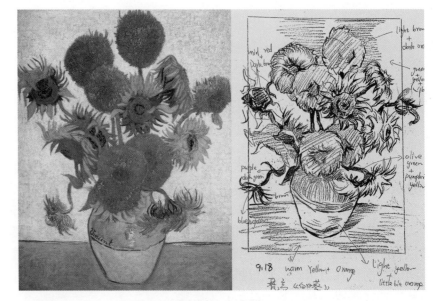

图6-1 作业案例（王延辉）

图6-2 作业案例（刘心怡）

图6-3 作业案例（樊星）

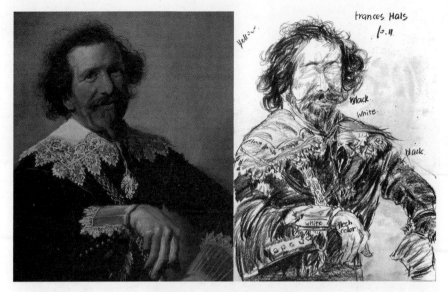

图 6-4 作业案例（张鑫鑫）

小构图练习不要求学生非常深入地临摹大师作品，只需加强对画面构图、元素、明度的视觉记忆即可。

图 6-5 作业案例（张鑫鑫）

第 6 章 课下辅助训练

图 6-6 作业案例（董子奇）

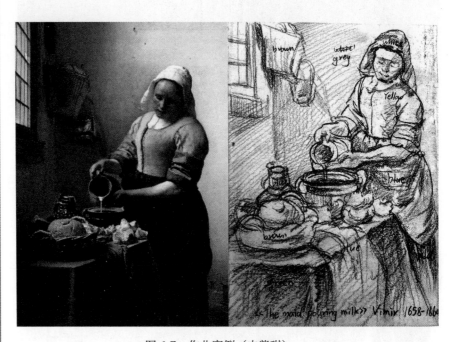

图 6-7 作业案例（史紫琪）

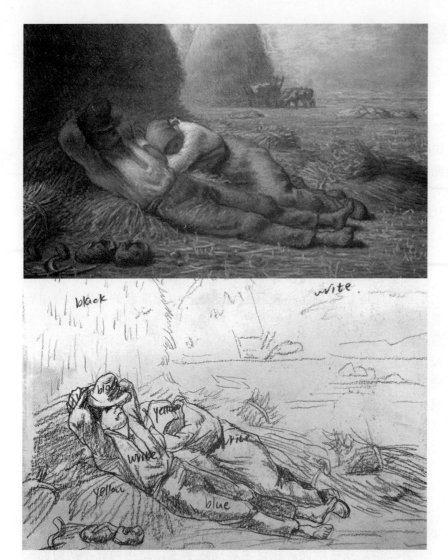

图 6-8 作业案例(史紫琪)

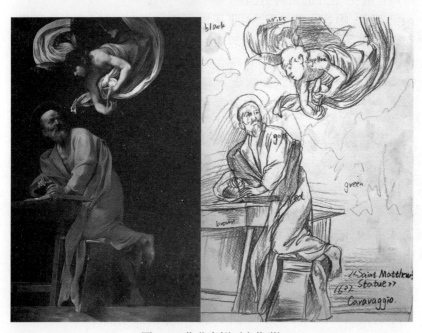

图 6-9 作业案例(史紫琪)

6.2　日常速写

【教学目的】

速写是设计中的常用方法，也是收集元素、积累素材和记录设计思路的一种重要方法。日常速写的练习能够帮助学生拥有解释和说明自身灵感的能力，同时，还可以培养和提高学生的造型和审美能力。现如今，速写是必不可少的基本功训练，学生需要按照一定的步骤积累经验，通过大量的练习和思考形成独具个性的艺术体系，从而为自己未来的设计活动打下坚实的基础。

【讲授内容】

让学生阅读大量的优秀作品，注意积累日常生活素材。鲜活的生活素材能够让速写作品充满生活气息，引起观者的共鸣。在进行速写的时候，要掌握绘画的方法，明确自己的绘画目标。这会影响到最终作品的质量。在练习速写的过程中要积极主动地锻炼观察能力，因为良好的观察能力能够使速写训练的效果事半功倍。优秀的速写能力需要大量的练习和实践。学生在练习的过程中会逐渐开阔眼界，巩固所学到的知识，从而创作出更多具有个人特色的优秀作品。在这个过程中学生还能够提高自己的艺术修养和审美能力。

【练习步骤】

第一步：非惯用手绘画。该练习迫使学生放弃使用自己习惯的右（左）手，这多少会令学生感到别扭，但看到相对惯用手更为生动的线条，他们会明白该训练的目的所在。

第二步：双手绘画。在这里要提醒学生：是用两只手同时画一个物体，而不是分别画两张画。

第三步：闭着眼睛绘画。对于正常人来说，闭起眼睛会心生恐惧，更别说闭眼画画了。在这个练习中，有挑战精神的学生会觉得刺激又兴奋，相对保守的学生会觉得害怕与不安。但无论如何，这是一次特殊的训练体验，是再次强化"图像记忆"的一组训练。

以上3个步骤为一组，可训练3～5组。

【练习要求与案例】

练习要求：文具、电器、装饰品等物品都可以作为表现对象，再依据表现对象进行主题设定。主题一旦选定，接下来的系列练习主题将不再改变。主题物件的选择视教学场所和形式而定，如果是线上教学，学生可以各自以手边的物品为主题；如果是线下教学，就由教师指定一件物品作为表现对象。

练习尺寸：16开以内。

练习时间：5分钟/组。

激活大脑的练习案例，如图6-10～图6-17所示。

图 6-10 作业案例(李保成)

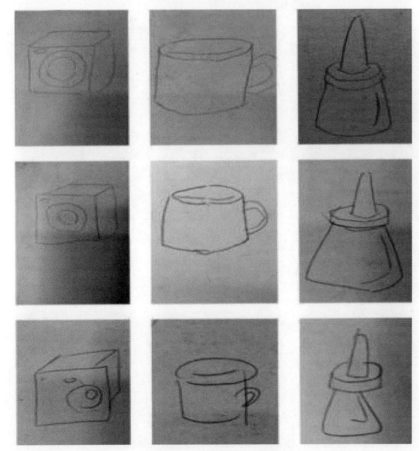

图 6-11 作业案例(郭智宇)

这些旨在激活大脑的小练习能让学生看到不一样的自己，从最初的畏于出手，到渐渐地超越习惯，学生会发现自己笔下的灵动变化。

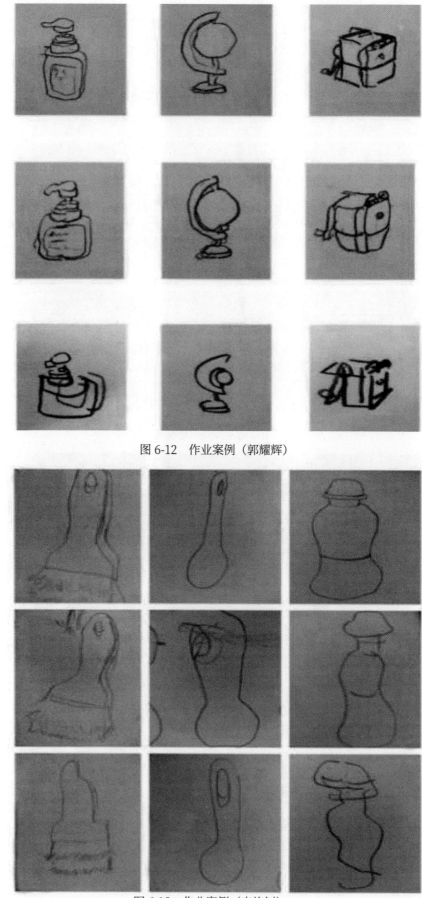

图 6-12　作业案例（郭耀辉）

图 6-13　作业案例（李焰钊）

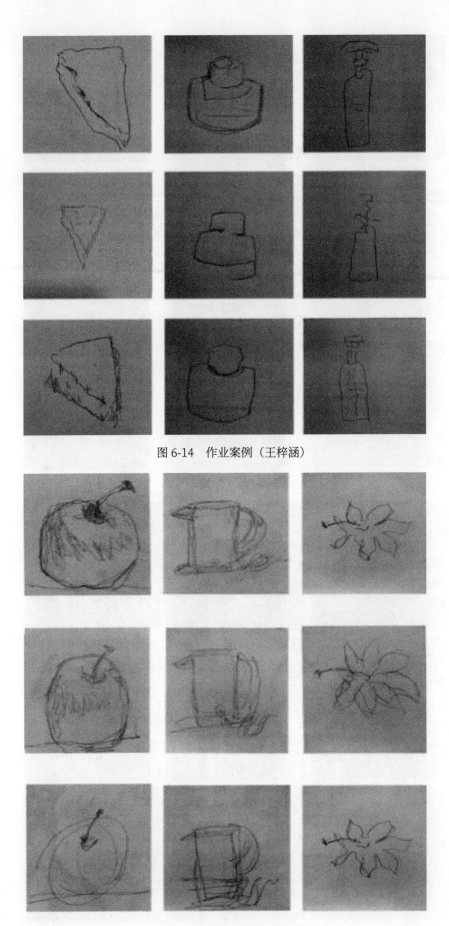

图 6-14 作业案例（王梓涵）

图 6-15 作业案例（邓颖珠）

第 6 章 课下辅助训练

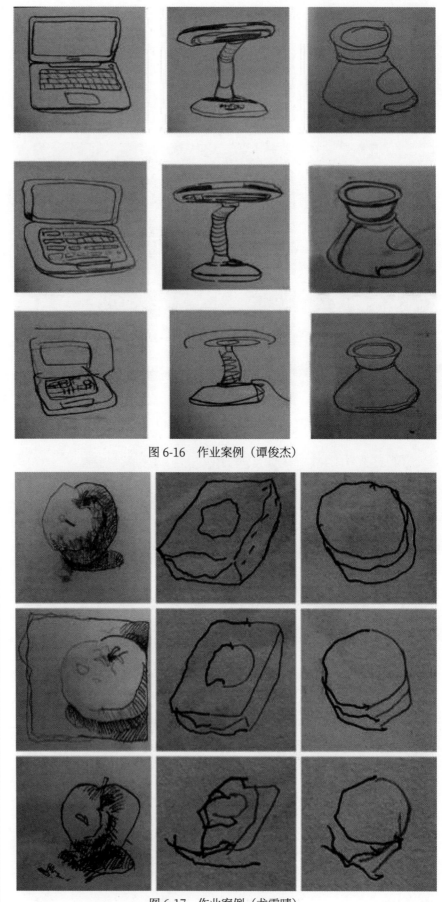

图 6-16 作业案例(谭俊杰)

图 6-17 作业案例(龙雪晴)

参考文献

[1] 马志明，潘越. 创新背景下的设计学本科设计素描教学研究[J]. 装饰，2019（1）：124-125.

[2] 陈相道. 从传统素描到设计素描[J]. 艺术百家，2014，30（S1）：114-115.

[3] 尚勇. 设计素描的再设计：设计素描课程实践性教学新探[J]. 装饰，2013（9）：110-111.

[4] 郝蔚. 传统素描教学与现代素描教学的分析与比较[J]. 艺术教育，2008（10）：100-101.

[5] 刘云飞. 高校艺术设计专业设计素描课程教学改革探索[J]. 现代教育科学，2011（11）：154-155.

[6] 陈华. 高职艺术设计专业设计素描课程改革实践性教学研究[J]. 内蒙古师范大学学报（教育科学版），2014，27（11）：157-159.

[7] 王元元. 浅谈设计素描与艺术设计的关系[J]. 艺术品鉴，2022（20）：121-124.

[8] 张博. 设计素描中从"形"到"意"的嬗变[J]. 美术观察，2019（9）：156-157.

[9] 邹璐. 感受"光、影"的节奏：设计素描意象表达教学探索[J]. 装饰，2014（4）：110-111.

[10] 杨立泳. "互联网+"背景下设计素描课程改革与实践：以北方民族大学环境设计专业为例[J]. 北方民族大学学报（社会科学版），2021（6）：170-176.

[11] 曹钧. 造型训练中的视觉思维拓展：平面设计专业素描教学探索与实验[J]. 装饰，2015（2）：140-141.

[12] 史仲一. 应用型高校艺术设计专业设计素描课程教学思考与实践[J]. 美术大观，2018（9）：148-149.

[13] 梁少兴. 设计素描教学内容与课程设置[J]. 美术研究，2004（3）：97-99.

[14] 刘华东. 关于艺术设计专业设计素描教学的思考[J]. 艺术百家，2012，28（S1）：428-430.

This page is too faded to read reliably.